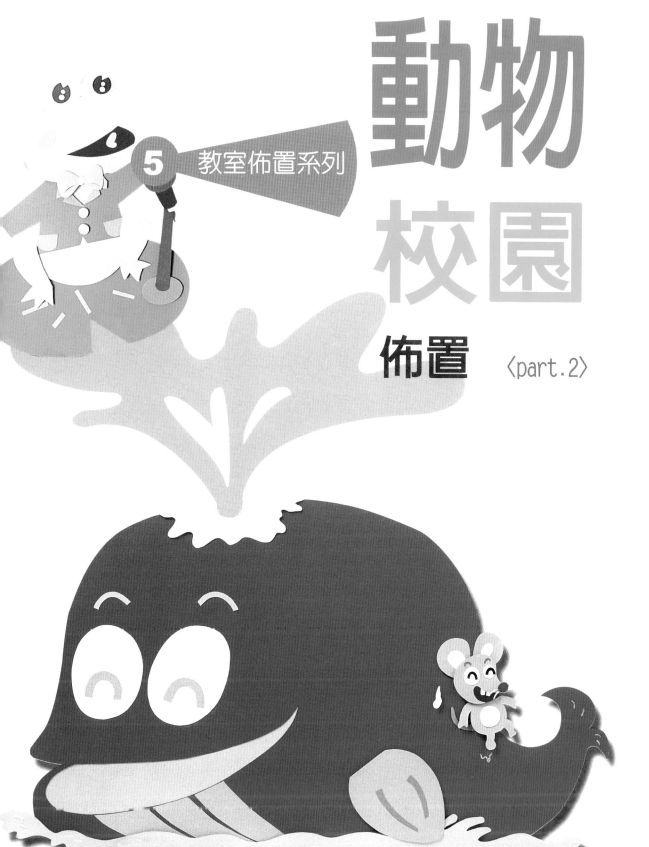

5 教室佈置系列

動物校園佈置 〈part.2〉

動物校園佈置

單 元 簡 介

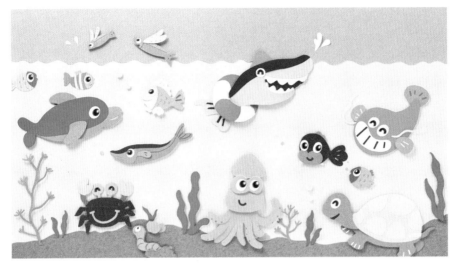

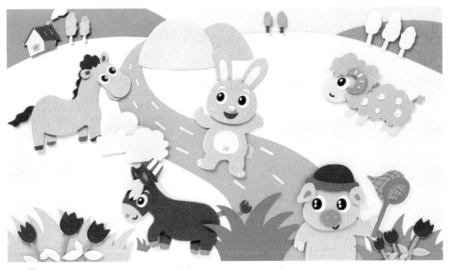

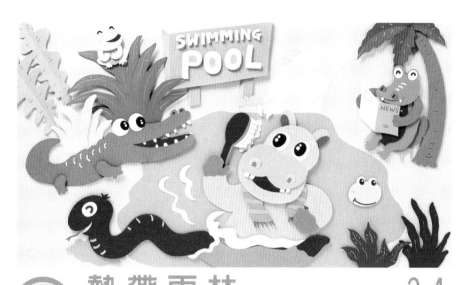

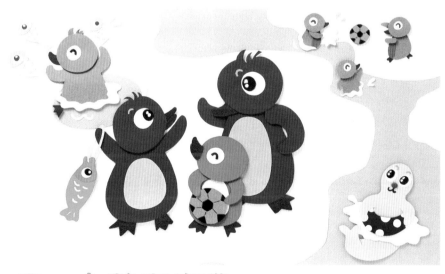

Foreword
前言

動物校園佈置【part.2】

　　教室和週遭室內的環境，是老師與學生，小朋友們共同互動與學習的最佳環境。因此在環境的佈置與營造學習氣氛上，教室的各種美化佈置可以產生極大的功能和學習效果。本書為教室內的看板、公告區、壁面、佈告欄…等提供了相關的題材、資料作為參考。

　　特別製作了「動物篇」包含了森林動物、熱帶雨林、鳥類、海底世界、飼養動物、南北極動物與昆蟲的世界等七大類動物們，供老師學生們藉由本書內容中的基本作法示範，搭配常用的技法介紹、示範步驟並附上放大後直接可使用的線稿，讓我們在佈置環境時更加快速、簡便，有條理的完成室內學習環境佈置，創造一個快樂舒適的學習空間。

創新校園佈置

工具 材料
Tools & Materials

❶ 噴膠	❾ 打洞機	美術紙
❷ 修正液	❿ 泡綿膠	描圖紙
❸ 無水筆	⓫ 雙面膠	保麗龍
❹ 相片膠	⓬ 圓規	珍珠板
❺ 豬皮擦	⓭ 圓規刀	
❻ 圈圈板	⓮ 剪刀	
❼ 保麗龍膠	⓯ 美工刀	
❽ 白膠	⓰ 切割器	

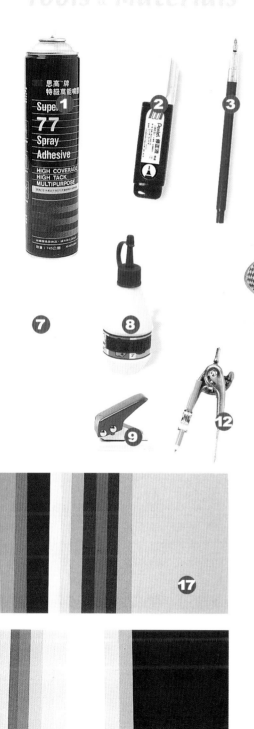

5

methods 基本技法

　　無論是一隻小動物的製作黏貼或是牆壁上的公佈欄，各式壁面的佈置都有一個大致基本的流程，跟著這些步驟的作法可以讓你的剪貼佈置更順手。

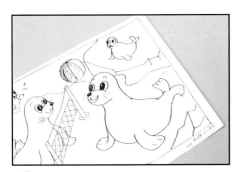

1 放大線稿：

將書內所附的黑白線稿以影印機放大至所須的大小。

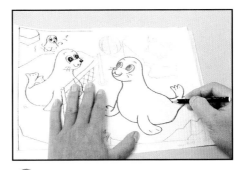

2 描圖紙描圖：

描圖紙覆蓋在要畫的圖案上，用較粗黑的鉛筆描繪圖案。（3B以上的鉛筆）

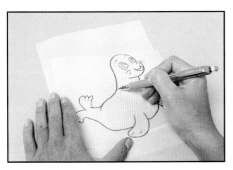

3 印在紙上：

描圖紙反蓋在要使用的紙上，用自動筆順著黑線描印在紙上。

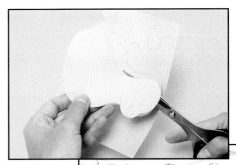

4 以剪刀剪下描印好的圖形：

將放大的圖稿放置桌面，黏貼時可參照圖稿的位置做黏貼。

◆如何描圖

「描圖」是指把要佈置的圖案線稿，用描圖紙覆蓋後再描繪一次圖形，以方便將圖形描印在紙材上。

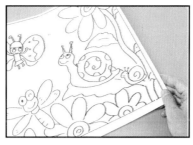

1 描圖前先放大調整書中所附圖案線稿的比例。

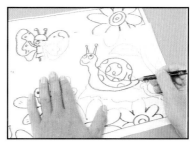

2 覆蓋上描圖紙用鉛筆描圖。（使用3B以上的鉛筆效果較好）

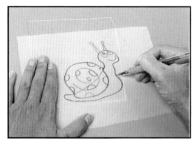

3 將描圖紙反面順著鉛筆線用自動鉛筆描印出所須的部位。

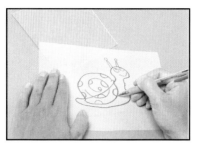

4 不同的部位分開描繪，如圖。

5 在有需要黏貼的地方預留出黏貼的空間。

◆圈圈板

圈圈板有圓形、橢圓形、甚至是方形，它的孔形較小，因此多半使用在製作小動物的眼睛或物件時。

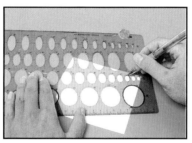

1 用鉛筆順著所須的孔形劃一圈。

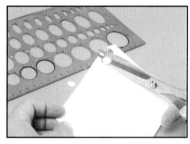

2 用剪刀剪下。

◆做出層次感

將紙張適度的「墊高」可以增加整體畫面的層次感，使畫面看起來更活潑生動。

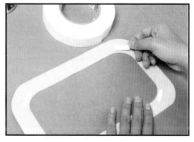

1 在紙張的背面貼上泡棉膠。利用泡棉膠本身的厚度區隔出紙張與紙張的距離。（可依照所希望的厚度來層加泡棉膠的數量）

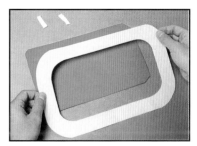

2 撕開表層的紙即可黏貼。

methods 基本技法

雙面膠
可適用於一般紙張的大小或是較大面積的紙張，依照你所喜歡的方式去選擇。

1 在畫好圖案後在紙張背面黏貼上雙面膠。

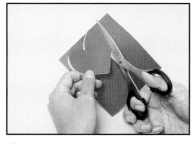

2 剪下圖形撕開膠膜即可黏貼。

3 若是更大張的紙張，黏貼時將雙面膠黏在邊緣的地方即可。

噴 膠
噴膠時必須在底層鋪一層報紙，以免噴到後方的其它物品。

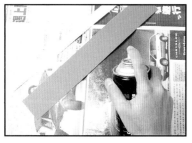

1 上噴膠時與紙張保持約30cm的距離，將噴膠均勻的噴在紙面上。

2 黏貼時先看準要黏貼的位置再做黏貼，避免反覆的貼黏損壞紙張或畫面。

◆ 白 膠

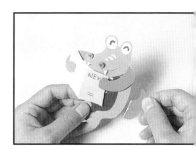

△ 黏貼時只須沿著紙的邊緣擠出白膠和中間的部份少許的膠，就可以將紙張黏得又牢又緊了。

◆ 立體感

以量棒彎曲紙面一也可用圓棒，筆等替代。

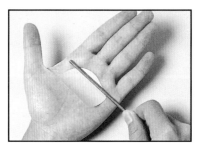

1 將紙放於手掌上以棒子順勢壓向紙面，使紙張因受力而彎曲。

2 上膠後黏貼。

◆ 切圓器切圓

切圓器就像圓規一樣，可以幫我們切割出一個又大又整齊的圓。是做吊牌或是動物眼睛時的好幫手。

1 調整好圓規的大小後將圓心針定在要劃圓的地方。

2 左手壓住圓的四週，定住中心點劃圓。

3 完成後取出圓片。

壓凸

用來壓凸的工具有量棒、圓頭玻璃棒或是圓頭的筆與鐵筆…等。

1 壓凸時沿著紙張的邊緣施力，順著邊緣移動的同時將圓棒向下壓。

2 反覆做數次紙張的另一面會有凸出的效果後，貼上的泡棉膠。

3 無論是動物的鼻子、身體、臉等部位都可以用這個方法來增加牠們的立體感。

摺痕

像是葉子、禮物…等可藉由「折痕」區隔出不同方向的面，顯現立體感。

1 用刀片的背面順著葉面中央劃出一道痕。

2 沿著刀痕折出弧線。

3 葉面即可呈現立體感。

海洋世界

△ 看了前面的基本作法介紹了嗎？準備好材
料就LET'S GO一起動手做吧！

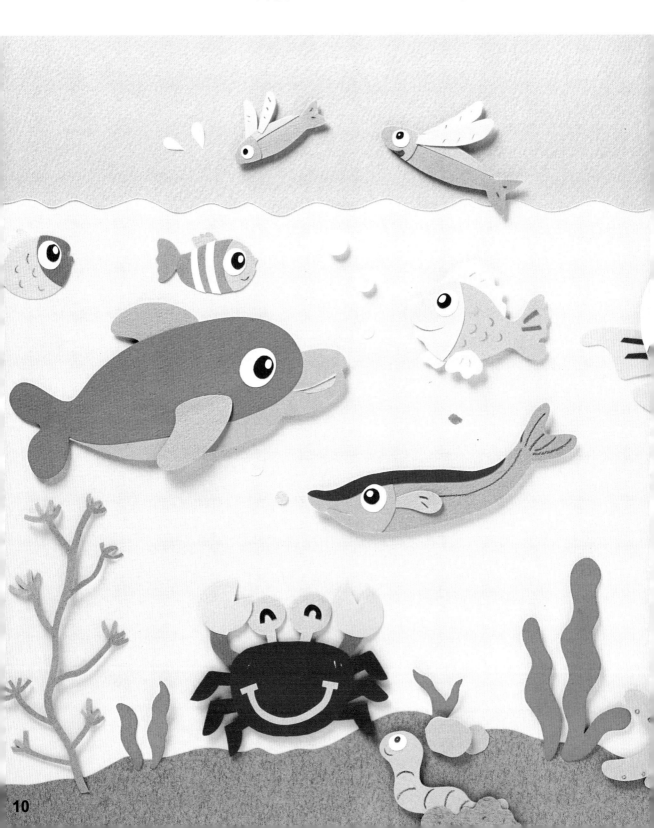

海洋的世界充滿了各種美麗的魚群和特殊的海底生物，造型多變有趣。

線稿
參考P58

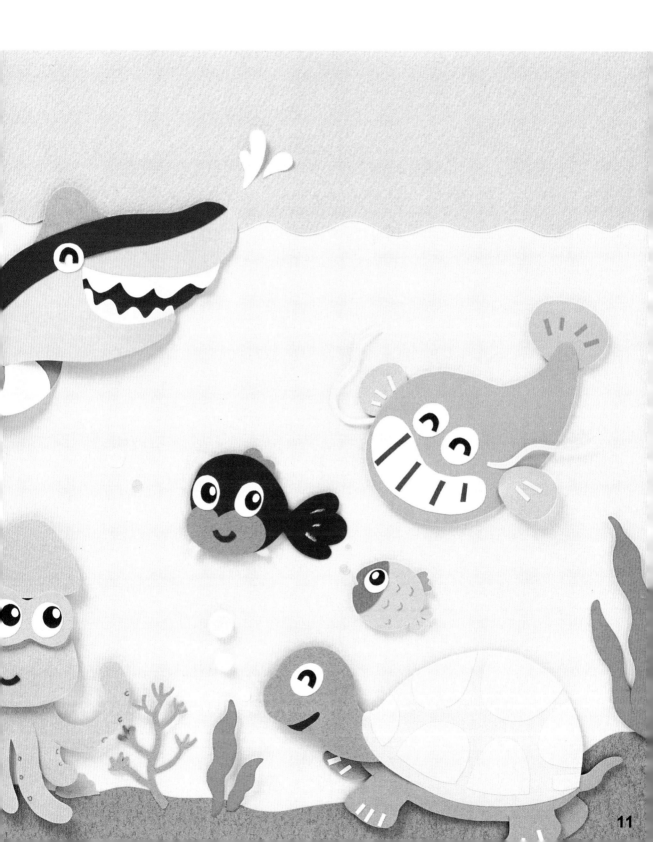

◆ 各種魚類

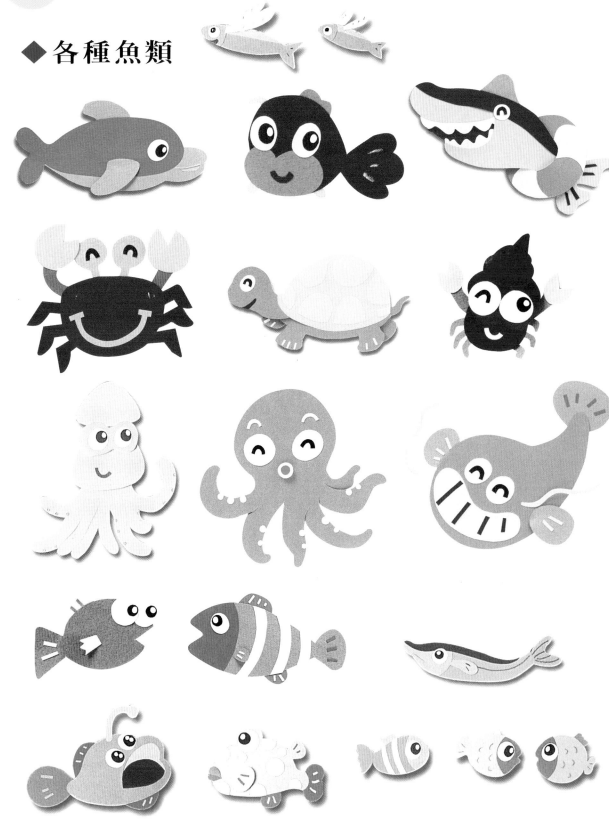

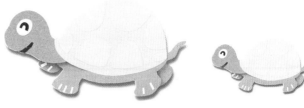

◆海龜

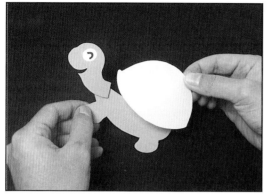

1 先將頭黏在身體上後，再黏上龜殼。

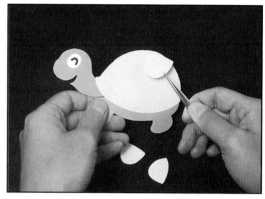

2 貼上殼上的花紋。

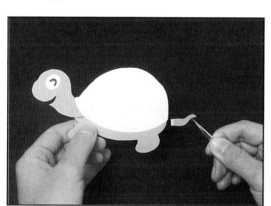

3 為海龜黏上尾巴。

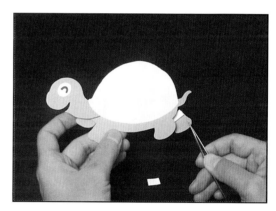

4 黏貼上另外兩隻腳。

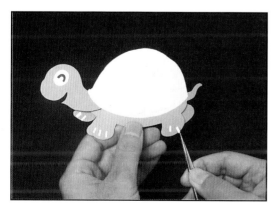

5 再為海龜的腳趾作些點綴。

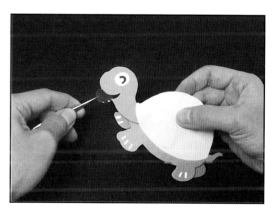

6 最後黏貼嘴巴。

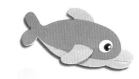

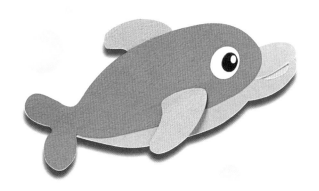

◆海豚

1 先為海豚黏上嘴巴。

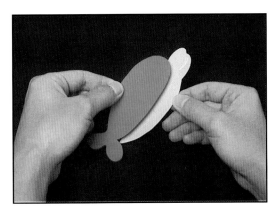

2 黏貼組合上下兩片的身體。

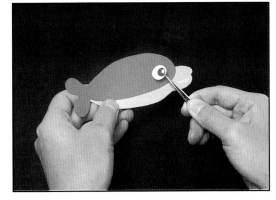

3 固定眼睛的位置。

4 用圓棒將鰭壓出圓弧面。

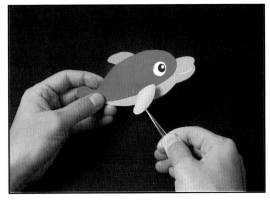

5 側邊沾上白膠，黏貼。

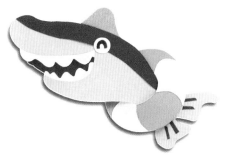

◆ 鯊魚

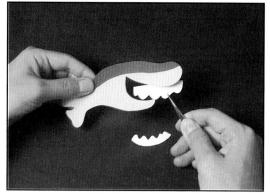

1 黏貼上下排的牙齒。

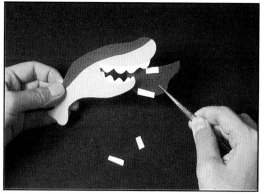

2 嘴巴的部份用泡棉膠墊高。

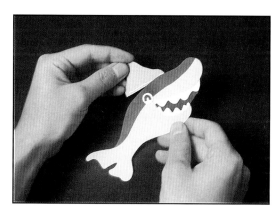

3 黏上鯊魚的背鰭。

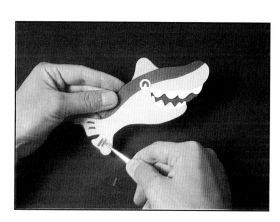

4 在尾巴貼上細紋。

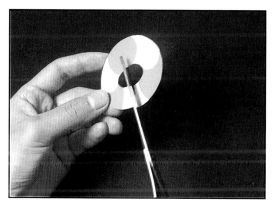

5 將泳圈剪出一個切口。

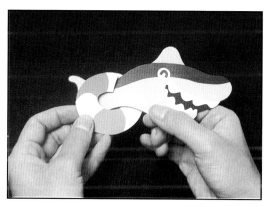

6 穿入鯊魚身體後用泡棉黏固。

動物校園佈置

海洋世界

線稿
參考P59

與鯨同樂

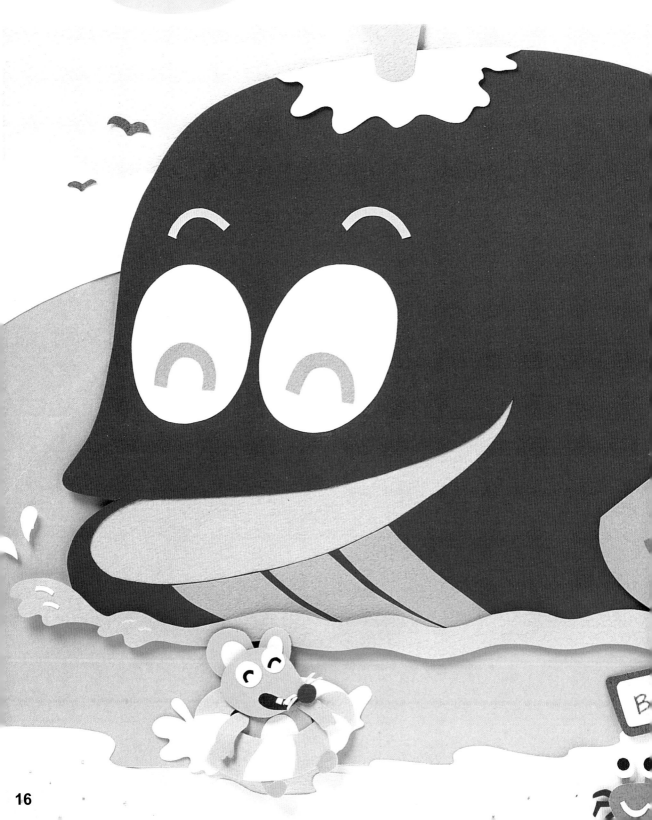

夏天是一個開心的季
節，小老鼠和鯨魚在海邊
相遇，成了好朋友。

◆ 老鼠嘴巴

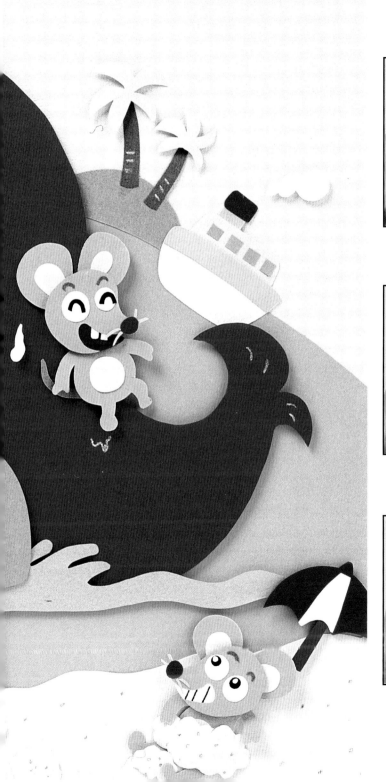

1 先黏上兩顆牙齒。

2 黏貼上暗紅色的紙片。

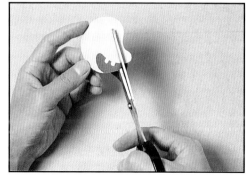

3 沿著嘴巴的形狀修邊。

動物校園佈置

海洋世界

線稿
參考P67

浮潛奇景

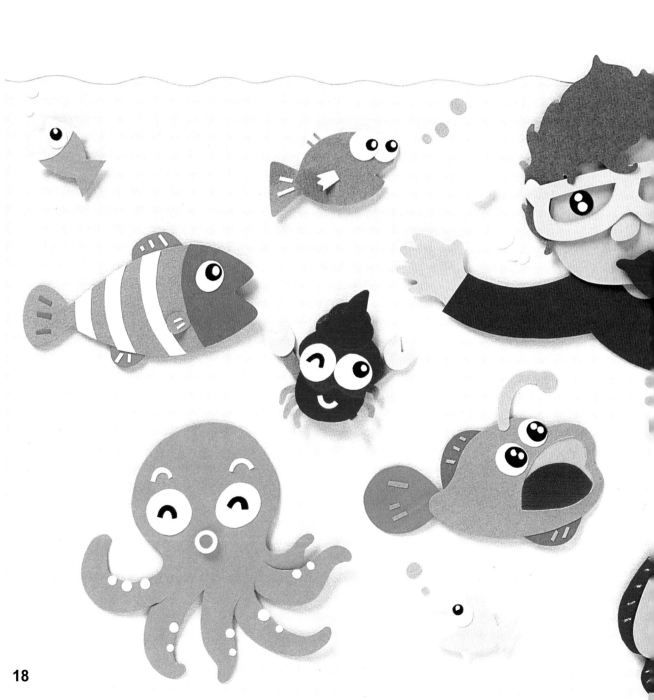

穿上裝備後就讓我們
一起出發去看看海中的奇
景吧！

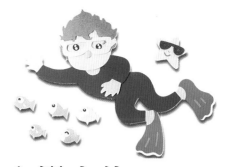

◆ 潛水俠

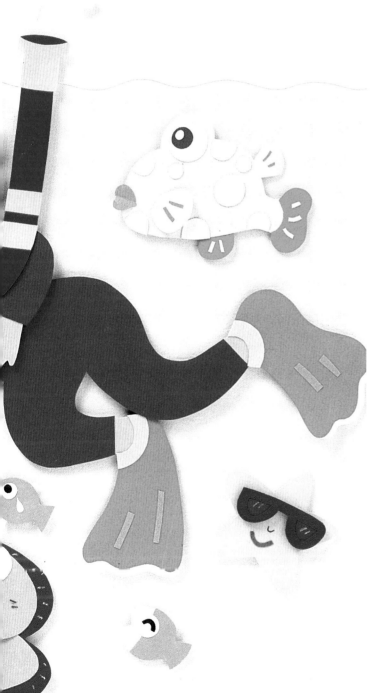

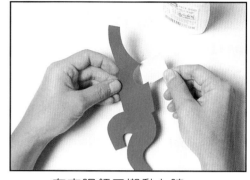

1 在衣服領口襯黏上脖
子。

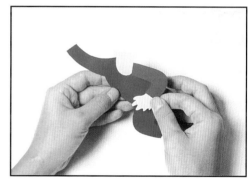

2 以泡棉膠將手墊高黏
貼。

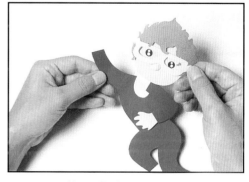

3 再依順黏貼頭和潛水
鞋。

◆應用實例－邊框

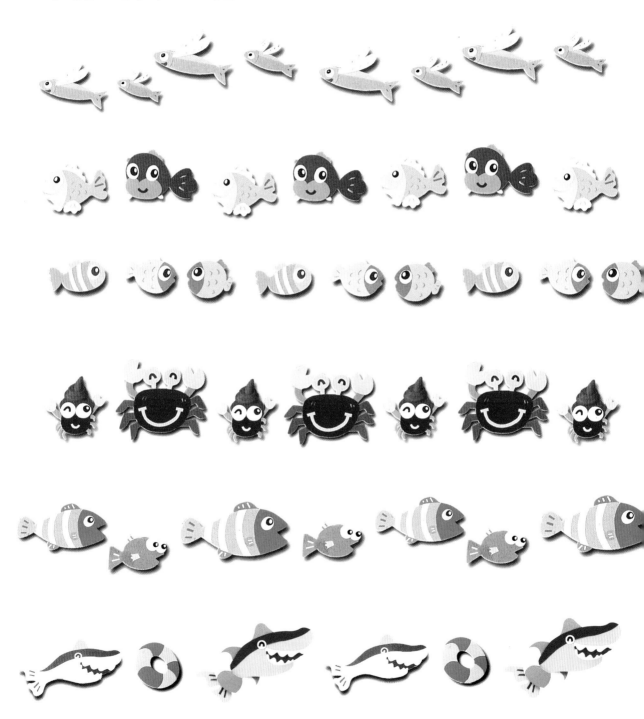

◆ 應用實例-公佈欄

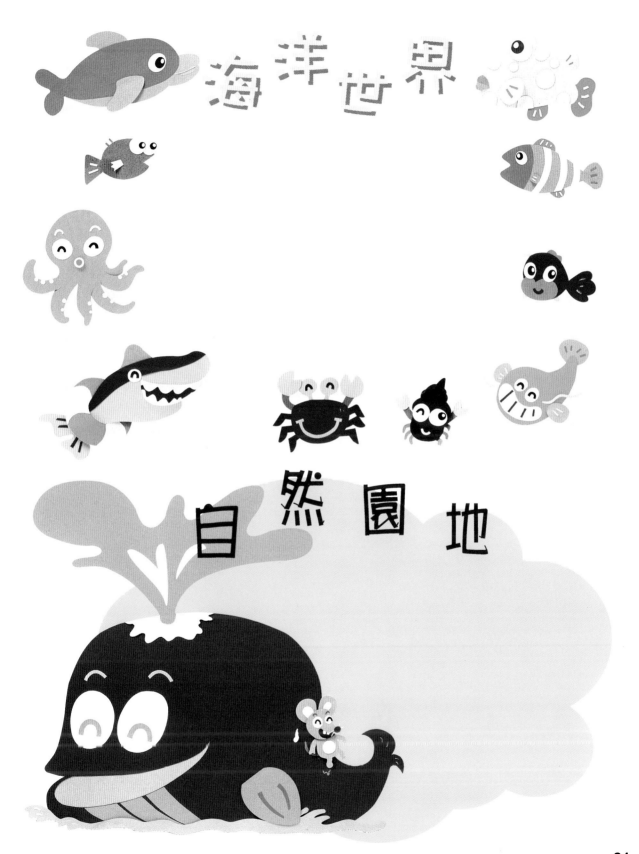

我們飼養的動物

△ 看了前面的基本作法介紹了嗎？準備好材料就LET'S GO一起動手做吧！

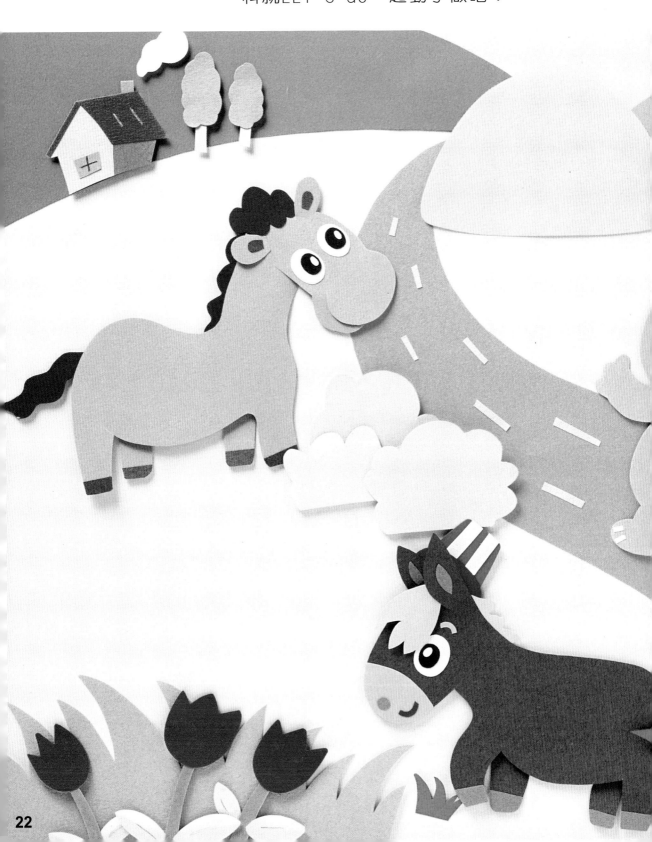

人類和動物的關係是很密切的，無論是馬、驢、兔子或是綿羊和小豬都是人類的好幫手好朋友。

線稿
參考P65

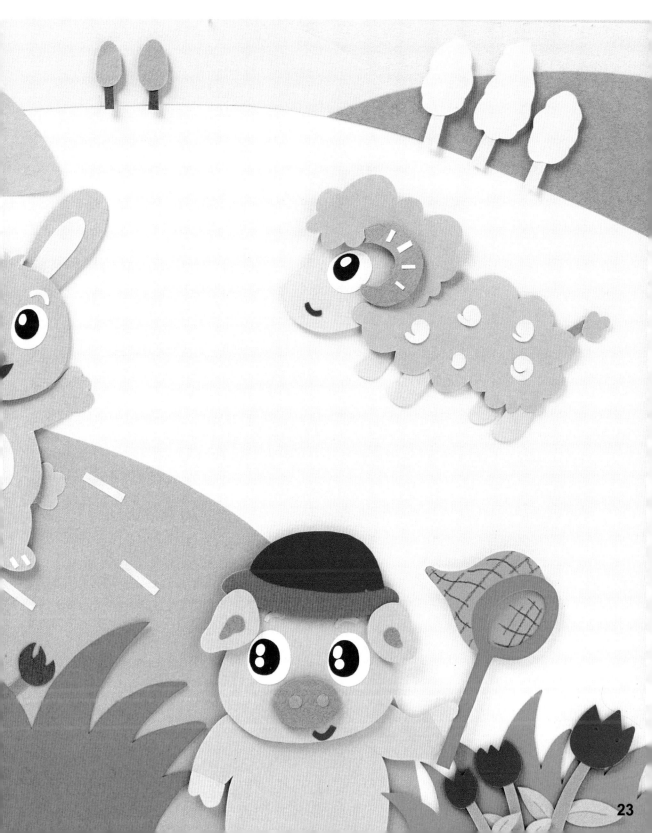

◆ 各種飼養動物

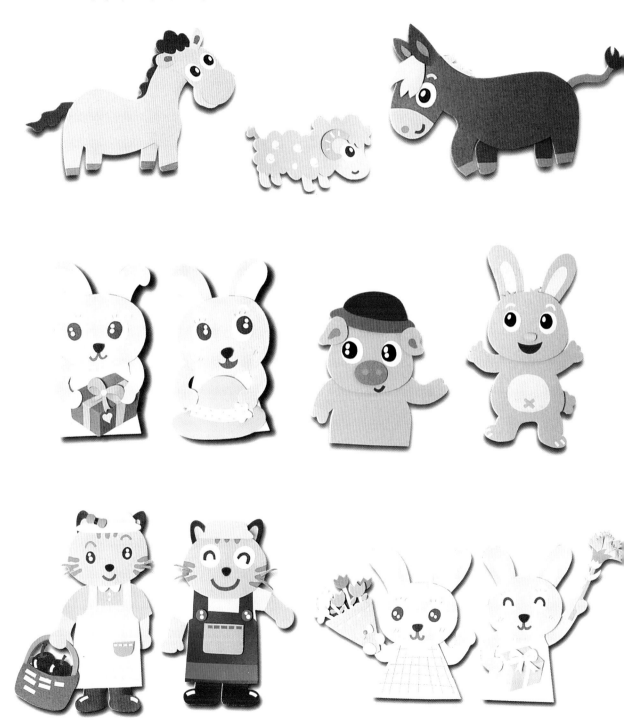

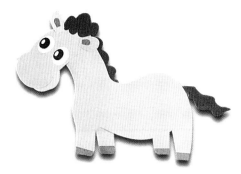

◆馬

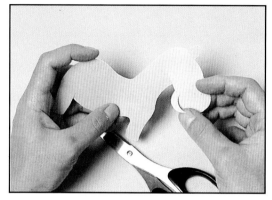

1 用剪刀剪開小馬的嘴。

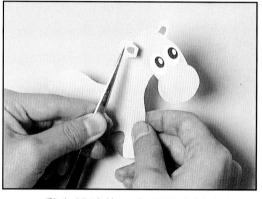

2 黏上眼睛後，在耳朵右側沾上白膠，使耳朵可以浮貼側黏。

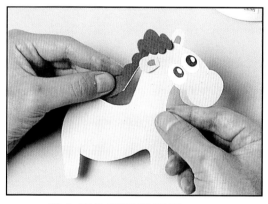

3 黏上馬的鬃鬚與尾巴。

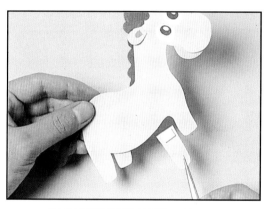

4 以泡棉膠黏貼馬腿，墊出高度。

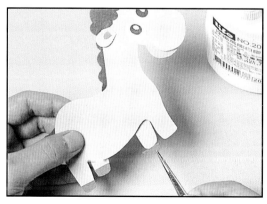

5 再貼上馬蹄。

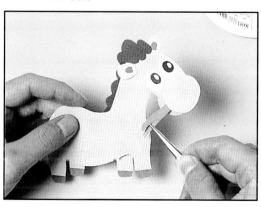

6 將小草穿入嘴巴的開口黏貼。

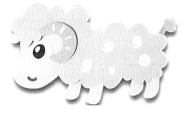
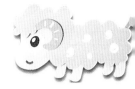

◆ 羊

1 在羊毛上貼上泡棉膠。

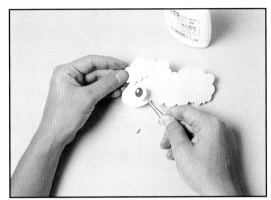

2 與頭黏合後再貼上眼睛。

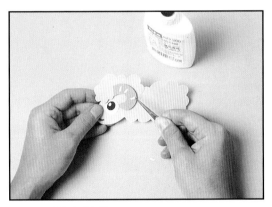

3 固定羊角。

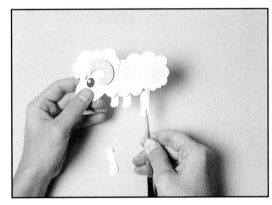

4 黏上綿羊的腳。

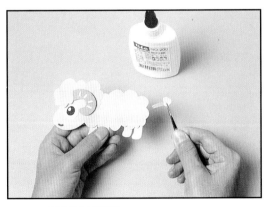

5 固定羊尾巴。

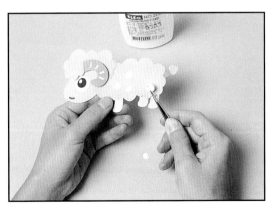

6 貼上迴旋狀紙片,作出羊毛捲曲的質感。

◆驢子

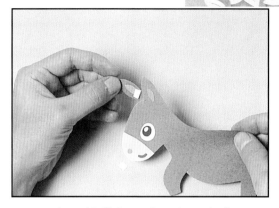

1 在頭部黏上眼睛、鼻子與嘴,再將驢子的耳朵用兩片色塊黏貼而成。

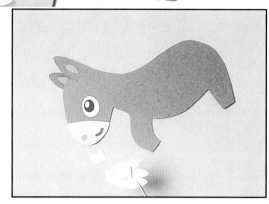

2 墊上泡棉膠黏貼頭髮。

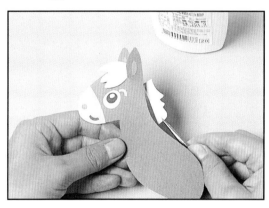

3 再黏固定背上的鬃。

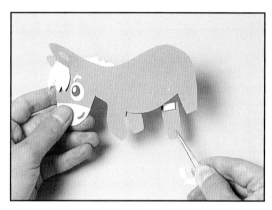

4 將後面的兩條腿墊高黏貼。

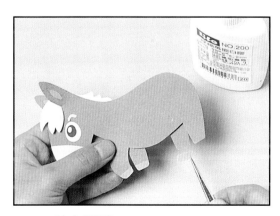

5 貼上腳蹄。

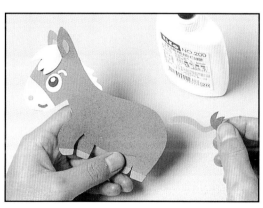

6 最後黏上尾巴。

線稿
參考P64

貓咪一家人

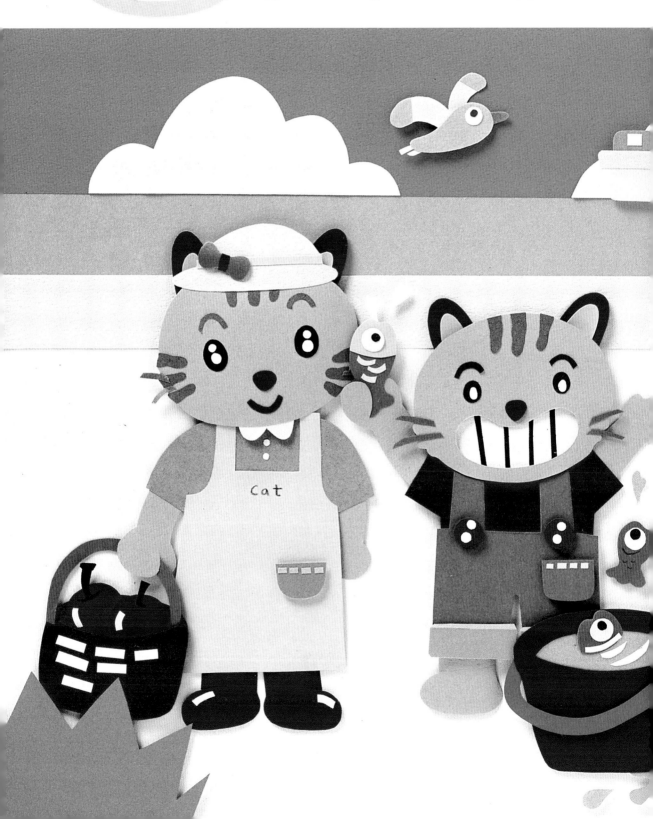

貓爸爸愛釣魚，於是帶著全家到海邊一面野餐一面釣魚。

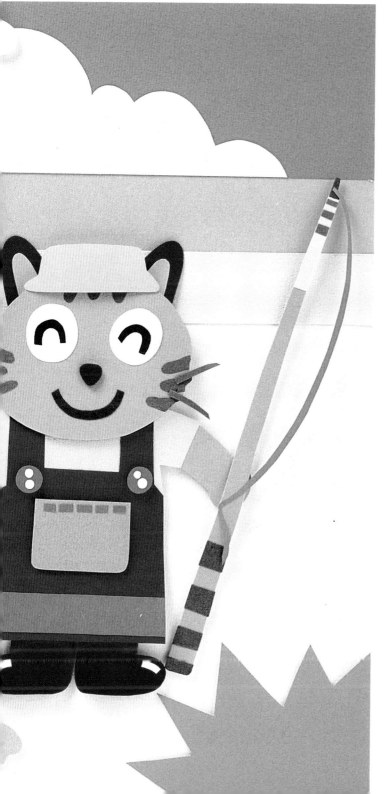

◆ 貓耳朵

1 在耳朵上貼上另一片紙片，增加耳朵的立體感。

2 用棒子壓彎耳朵產生弧面。

3 墊上泡棉膠後固定在左右兩邊。

線稿
參考P60

兔媽媽過母親節

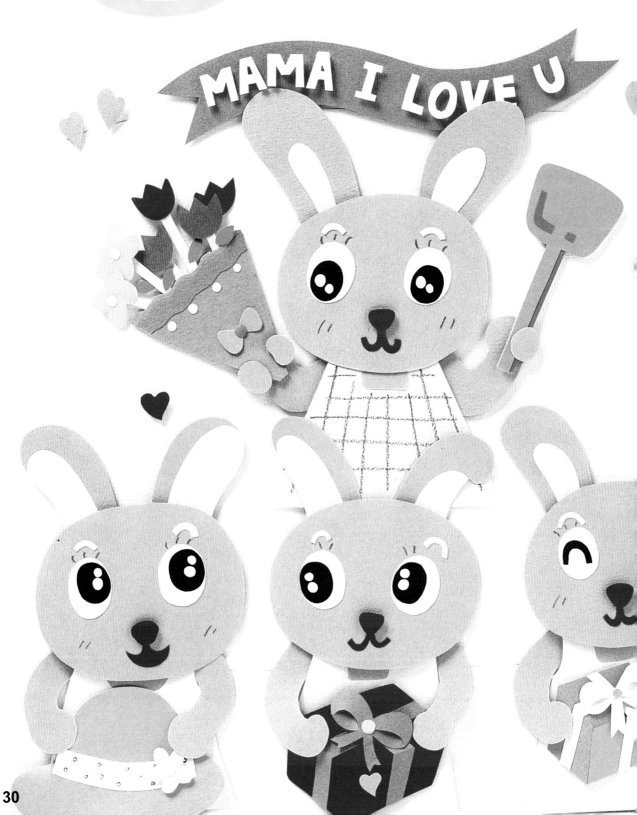

MAMA I LOVE U

又是一年一度的母親節了，小兔子們為了表達對媽媽的愛，各自準備了小禮物要送給兔媽媽。

◆ 禮物的立體感

1 用刀背劃出禮物的三條折痕。

2 順著折痕折出立體面。

3 黏貼上緞帶。

◆ 康乃馨花瓣

1 在花形上用色鉛筆上色，增加花的顏色層次。

2 用棒子捲曲小片花瓣。

3 沾上白膠後黏貼。

◆ 應用實例-邊框

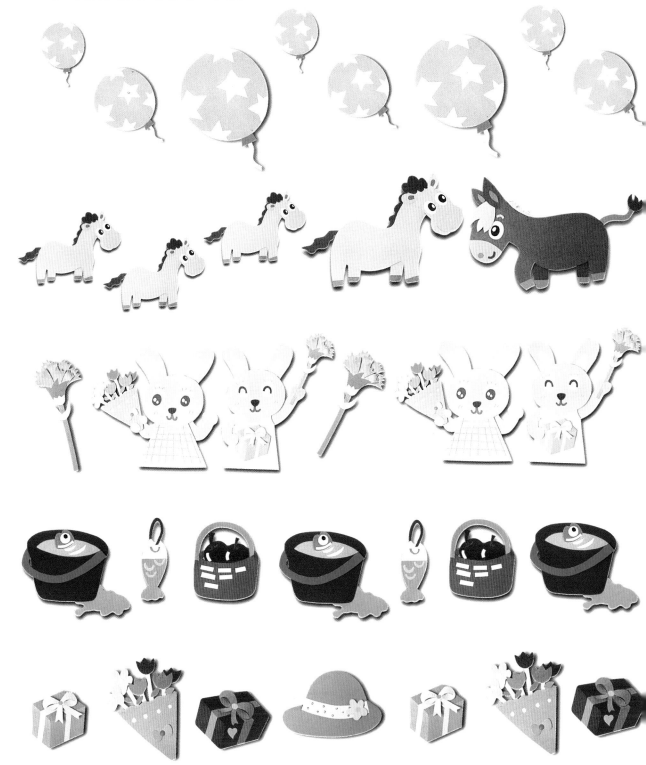

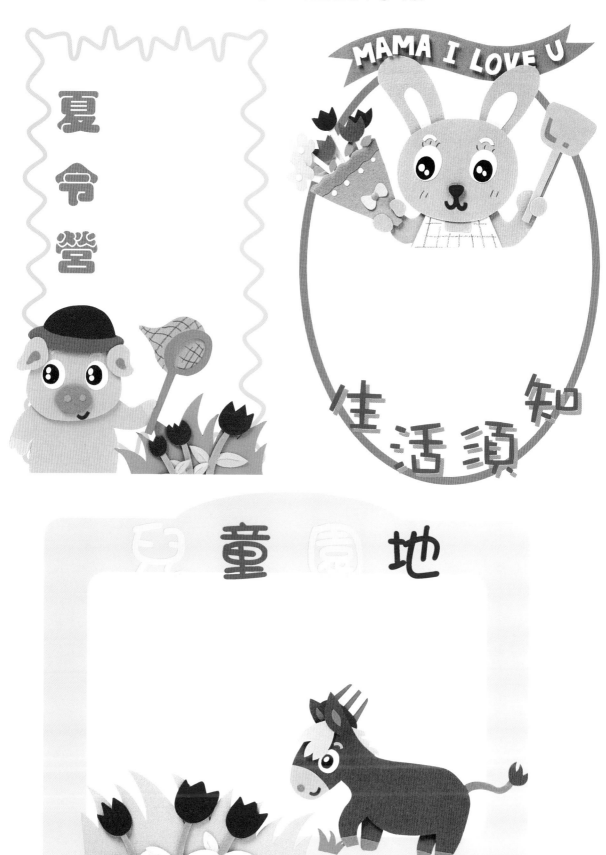

夏令營

MAMA I LOVE U

生活須知

兒童園地

熱帶雨林

△ 看了前面的基本作法介紹了嗎？準備好材料就LET'S GO一起動手做吧！

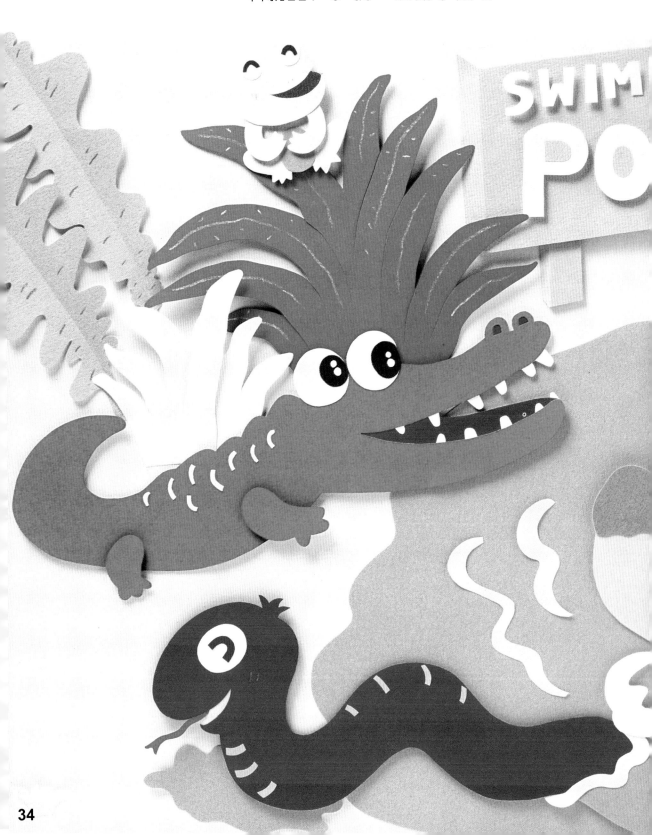

在夏季的雨林裡又溼又熱，河馬先生、大莽蛇和小青蛙已經迫不及待的跳進河裡游泳了。

線稿
參考P62

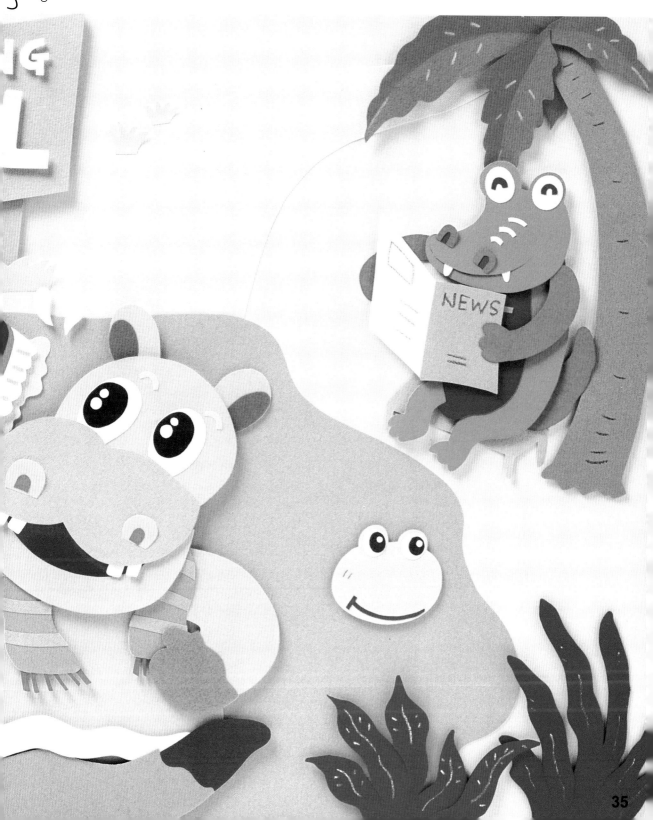

35

◆各種沼澤動物

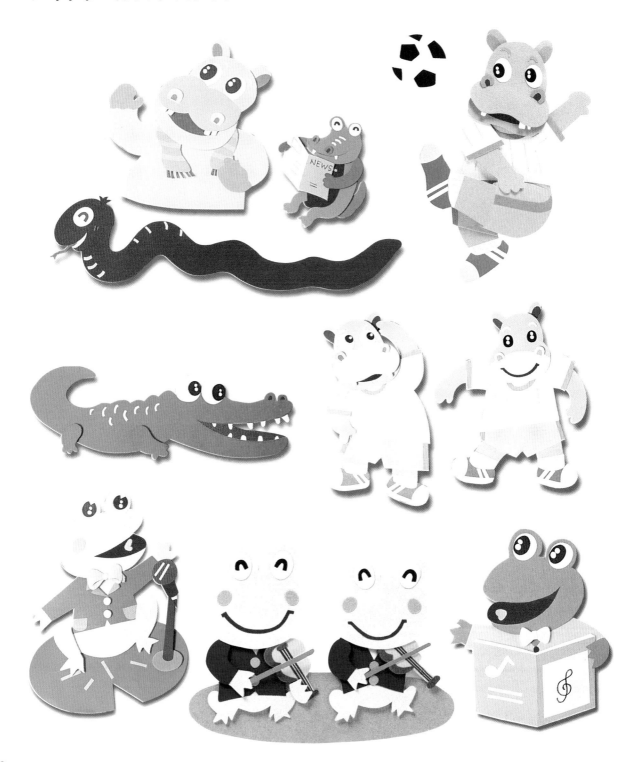

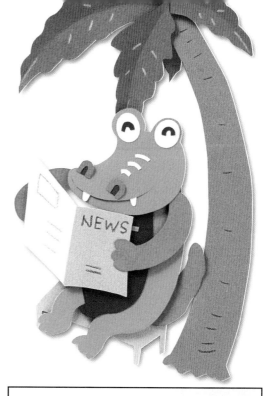

◆ 椰子樹

1 剪下葉片形，在每片葉背
劃上折痕。

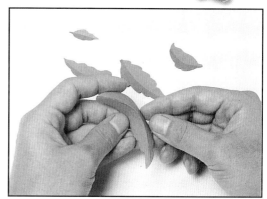

2 順折痕折出兩個葉面。

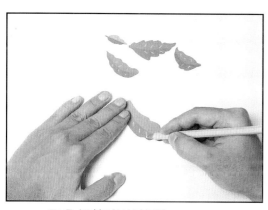

3 用色鉛筆畫出葉脈。

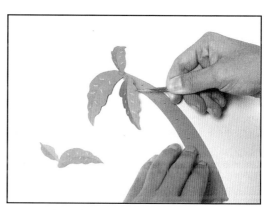

4 黏貼在樹幹上。

熱帶雨林

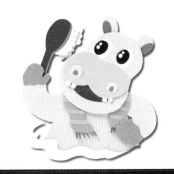

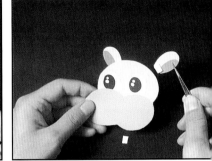

◆ 河馬先生

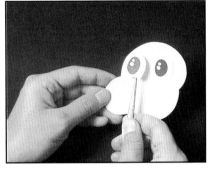

1 依線稿剪下各部位，先確定眼睛位置。

2 在嘴巴上黏上綠色色塊。

3 用泡棉墊出耳朵的高度。

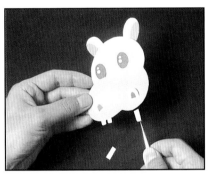

4 再黏貼上鼻孔和白牙。

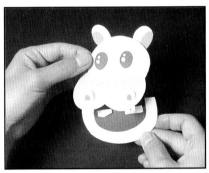

5 嘴巴的開口同樣以泡棉墊高黏貼。

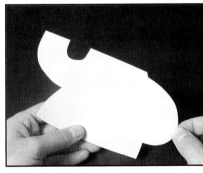

6 黏上河馬的左手，襯出層次感。

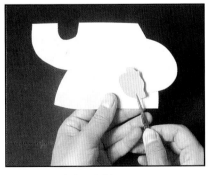

7 貼上手掌。

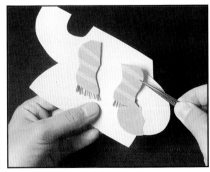

8 將毛巾分成兩斷黏貼。（參考線稿上的位置）

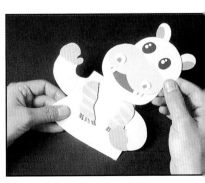

9 把頭和身體組合。

◆ 看書的鱷魚

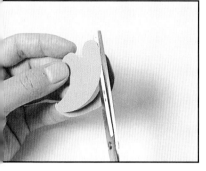

1 剪開嘴巴的開口。

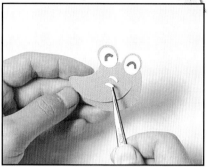

2 黏貼上眼睛和頭上的皺折。

3 放上鼻孔和牙齒。

4 貼上鱷魚的肚子。

5 用泡棉墊高左手。

6 將頭和身體黏合。

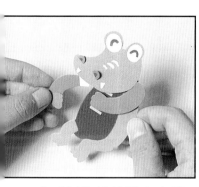

7 右手以泡棉墊黏在身體下。

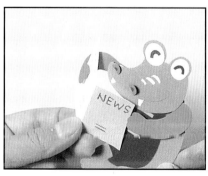

8 報紙先穿進右手掌後再穿入左手固定。

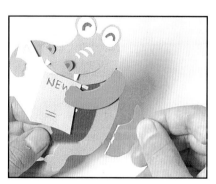

9 以白膠固定尾巴。

線稿
參考P61

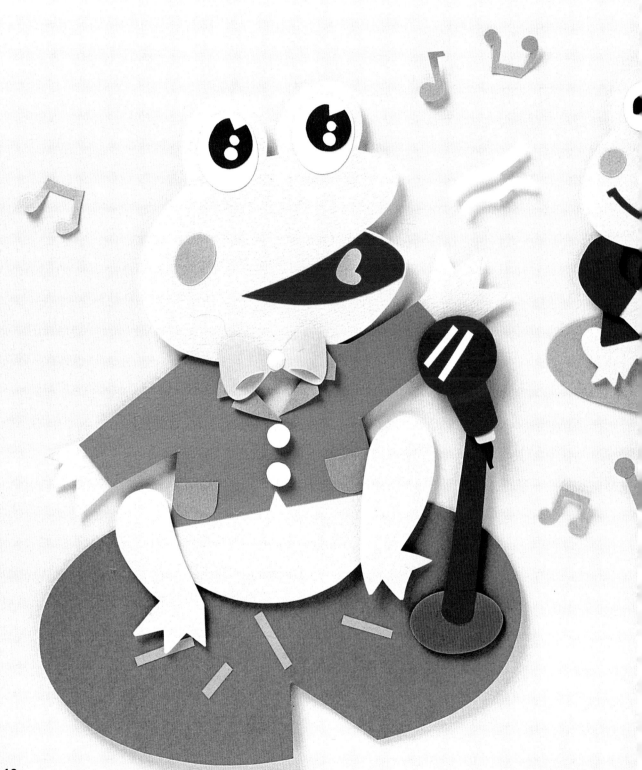

在青蛙合唱表演時有指揮，還有兩隻小青蛙拉著小提琴伴奏。

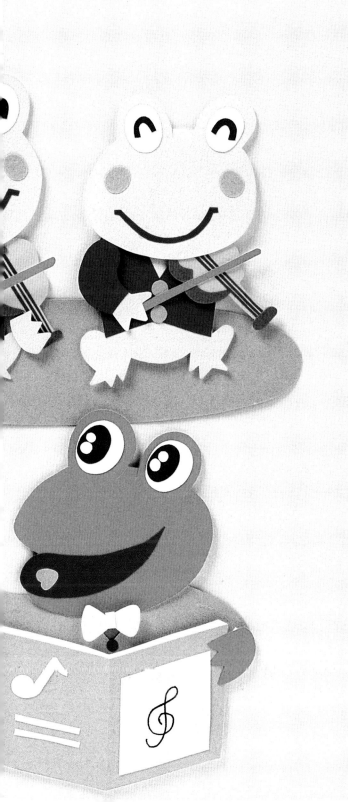

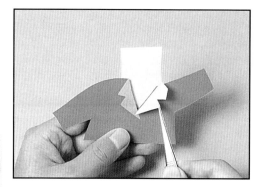

◆ **領子** 在領子邊緣沾上白膠。約以斜角側黏待數秒後再放手，使領子能夠側立。

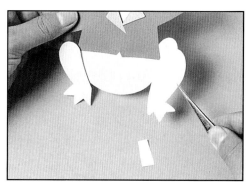

◆ **身體的黏貼** 先將身體和下半身黏起來，在黏上小腿。

◆ **領結的立體感**
將細棒穿入領結下的兩道開口，壓出圓弧。

熱帶雨林

線稿
參考P61

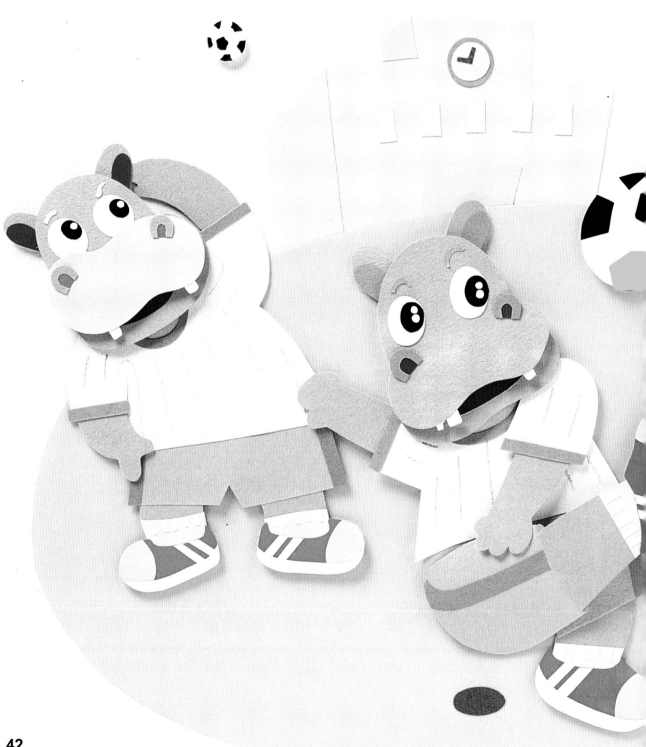

三隻河馬正在操場上踢著
足球，享受運動的感覺。

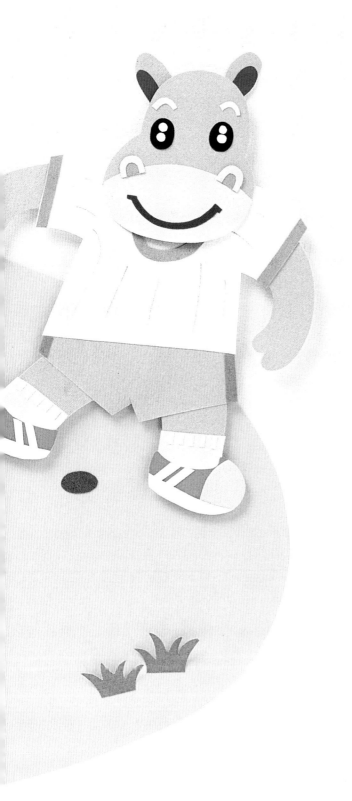

◆ 褲子

1 用量棒將褲管壓出圓弧面。

2 在要黏貼的圓弧邊上白膠。

3 將圓弧浮貼於紙面上黏合使褲
管斜立。（參照線稿上的位置）
黏上褲管的暗面和條紋。

熱帶雨林

◆ 應用實例-邊框

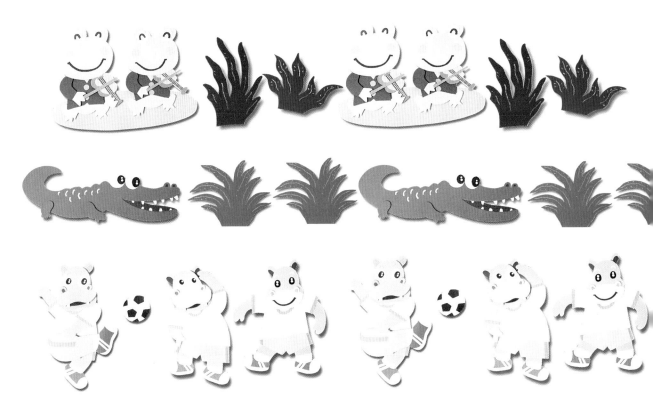

◆ 應用實例-門牌、活動海報

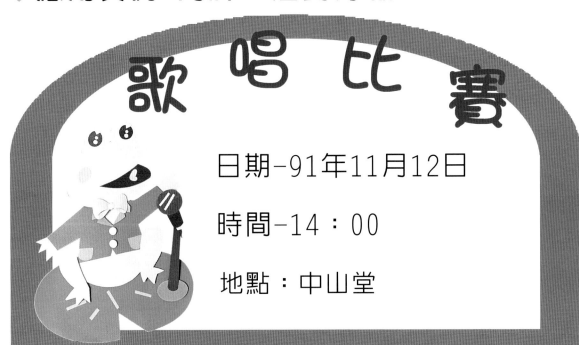

歌唱比賽

日期-91年11月12日

時間-14：00

地點：中山堂

盥洗室

戶外課

音樂會

邀你一起來聆聽這美
麗的樂章

時間：90年8月12日
地點：中山堂

動物校園佈置

企鵝與海狗 _(南北極的動物)

△ 看了前面的基本作法介紹了嗎？準備好材料就LET'S GO一起動手做吧！

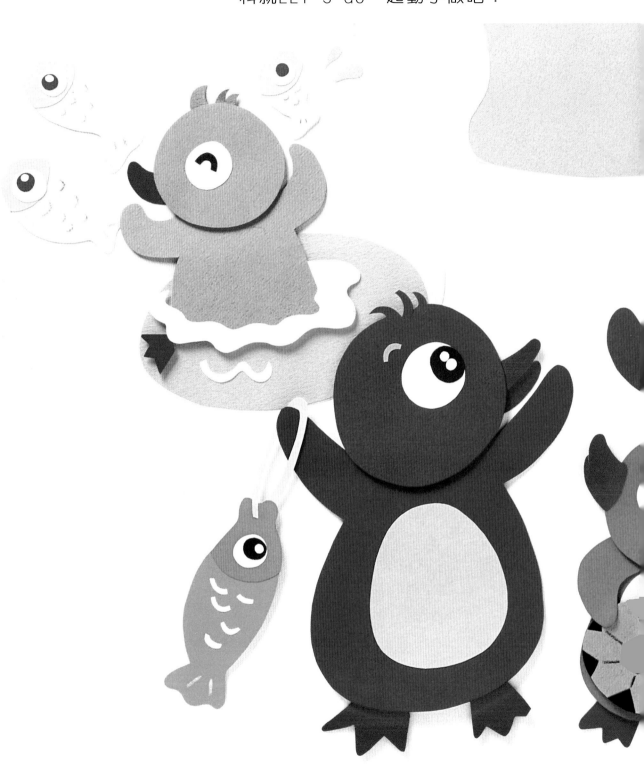

企鵝們可以在陸地上生活
玩耍，也可以在海裡捕捉到新
鮮的大魚。

線稿
參考P66

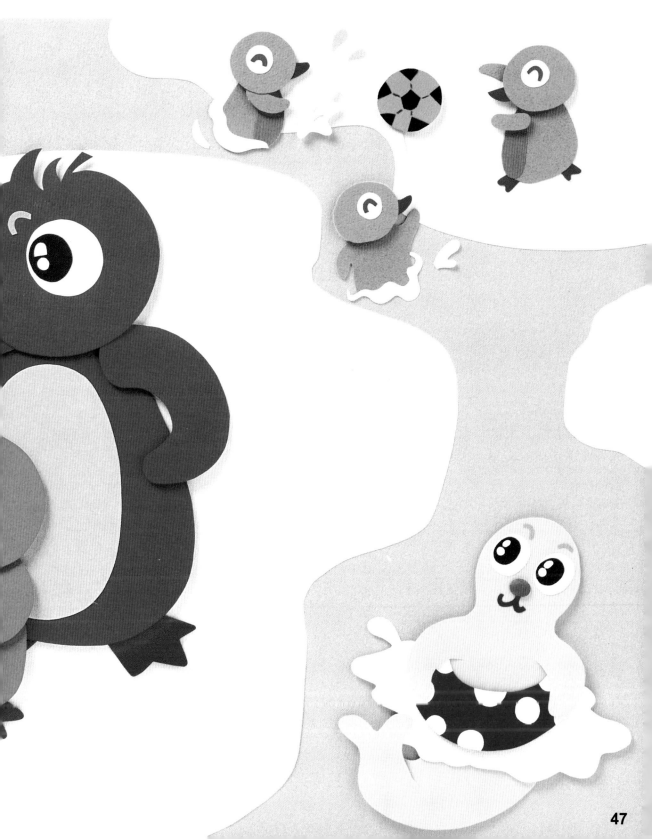

◆ 各種寒帶動物

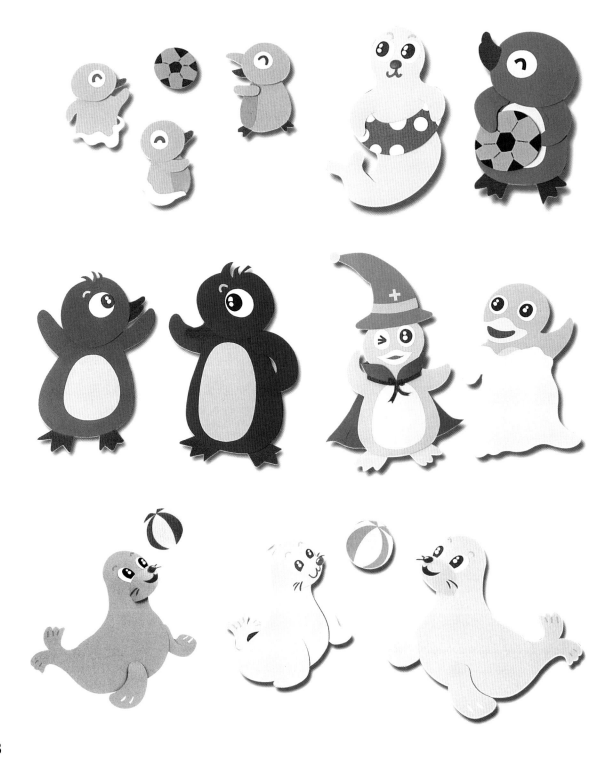

48

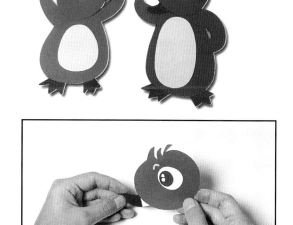

◆ 企鵝媽媽

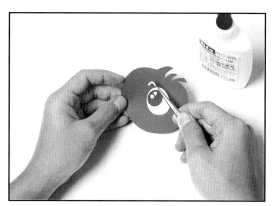

1 依線稿剪下各個部位後先黏上眼睛。

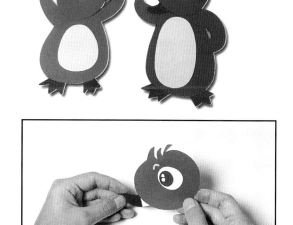

2 嘴巴墊上泡棉墊。

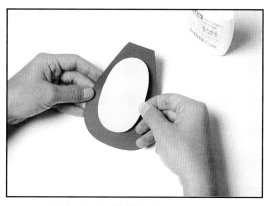

3 黏上粉紅色的肚子。

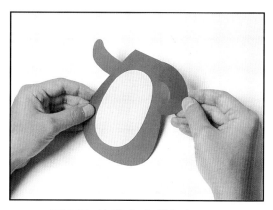

4 再用泡棉黏上企鵝媽媽的手。

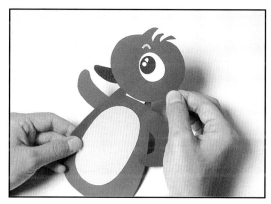

5 黏合頭和身體。

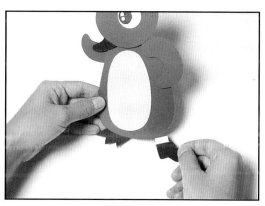

6 最後黏上腳。

◆ 海狗

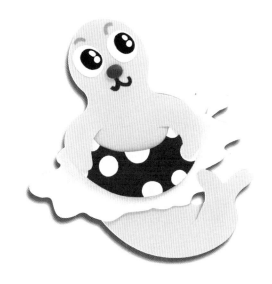

1 依線稿剪開手與尾巴的地方。

2 黏上眼睛。

3 再貼上嘴巴和圓鼻子。

4 將泳圈順著手的開口穿入後黏固。

5 把水花中間剪出一個凹槽，穿入泳圈底黏合。

◆ 小企鵝的嘴

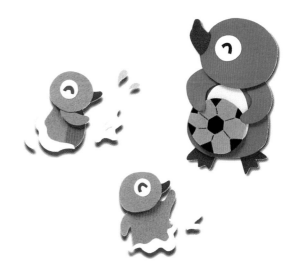

1 用剪刀依線稿位置剪開嘴形。

2 以白膠黏上。

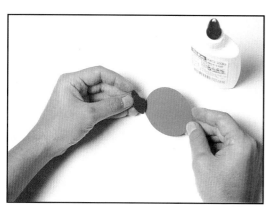

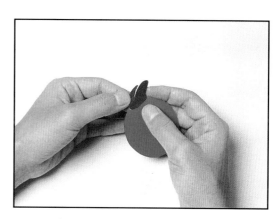

3 將下面那一片嘴巴往下折，使上下錯開呈現立體感。

◆ 足球

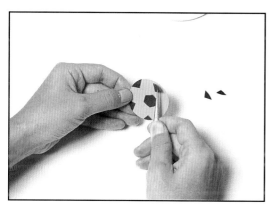

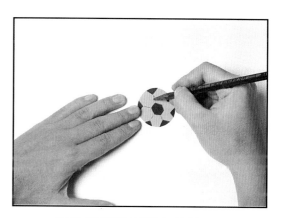

1 剪出圓形後黏小足球紋路。

2 用色鉛筆畫出球上的線紋。

線稿
參考P63

企鵝過萬聖節

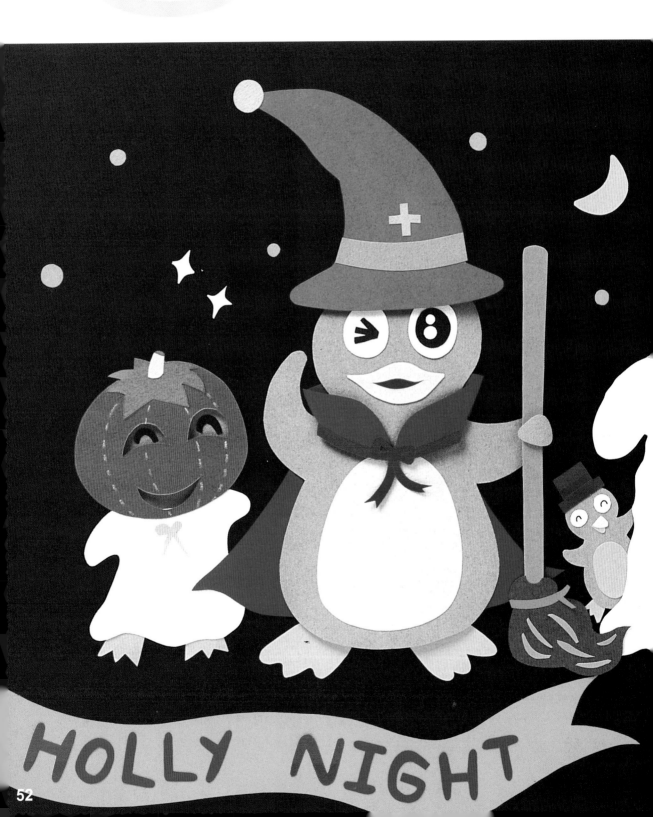

小企鵝們各自裝扮他們最喜歡的萬聖節造型，扮成了巫婆，帶上了南瓜來參加這一場變裝晚會。

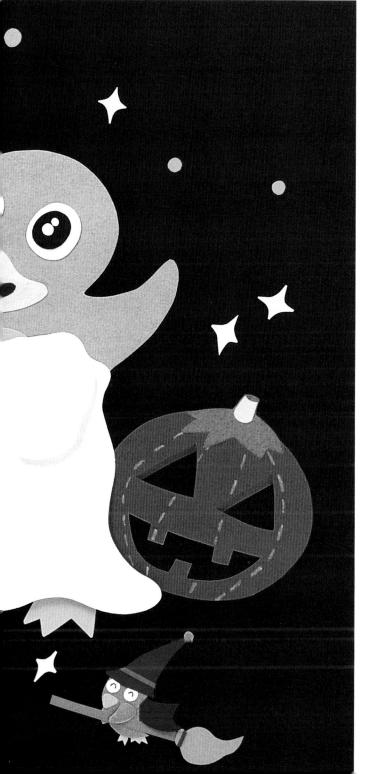

企鵝披風

1 將披風黏在企鵝背後。

2 領上貼上泡棉墊。

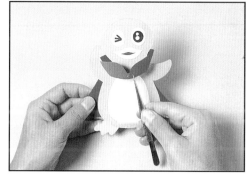

3 對齊後面的披風後再黏上。

動物校園佈置 南北極動物

線稿
參考P63

海狗玩球

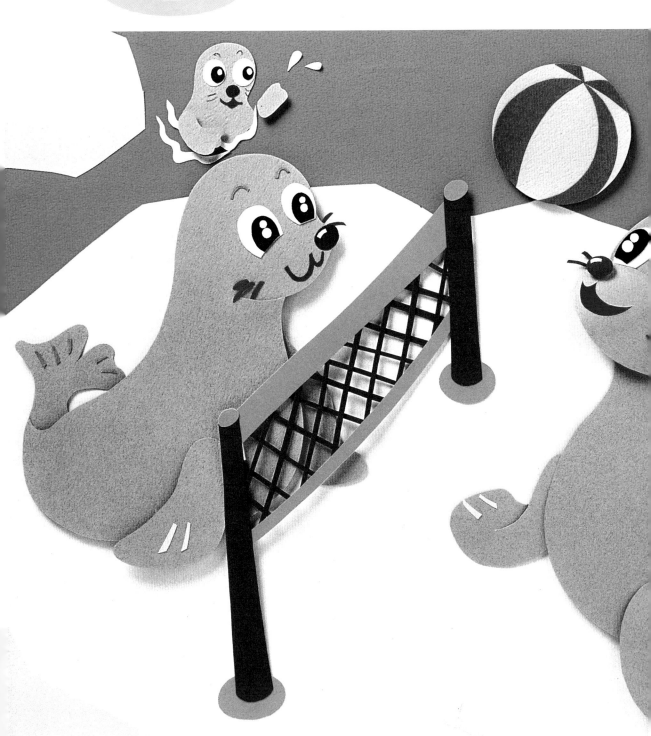

小海狗有一個看起來圓滾滾的身體，他們利用尾部的支撐就能夠在陸地上移動和跳躍。

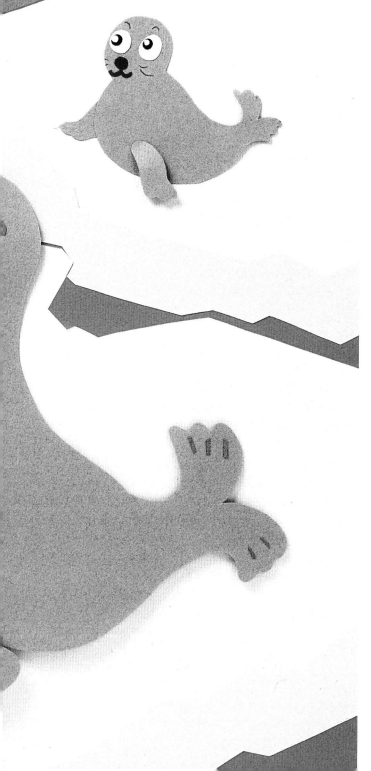

◆ 海狗嘴巴

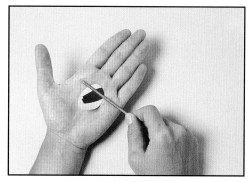

1 用棒子將前嘴的地方壓出圓弧狀。

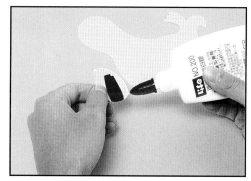

2 在圓弧邊沾上白膠。

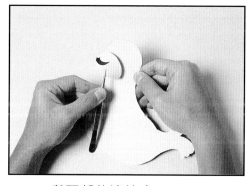

3 與頭部的邊接合。

◆ 應用實例－邊框

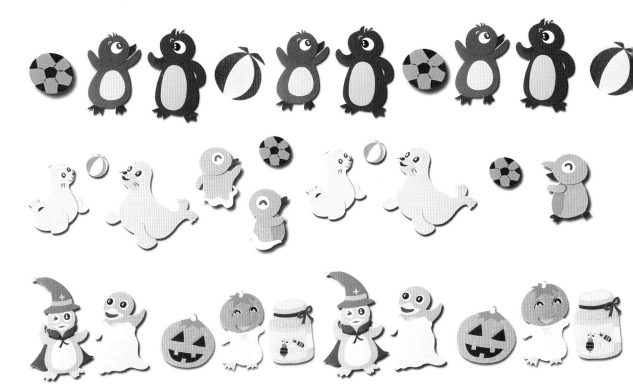

◆ 應用實例－公佈欄、活動海報

生活花絮

園遊會

時間：11月24日　上午十時開始

地點：學校籃球場

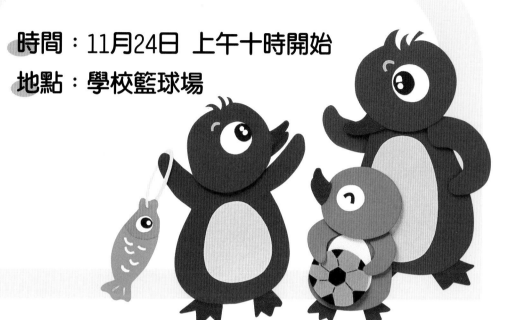

榮譽榜

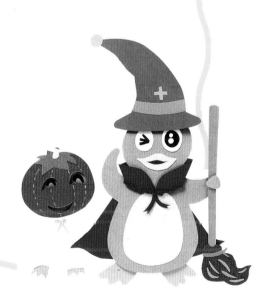

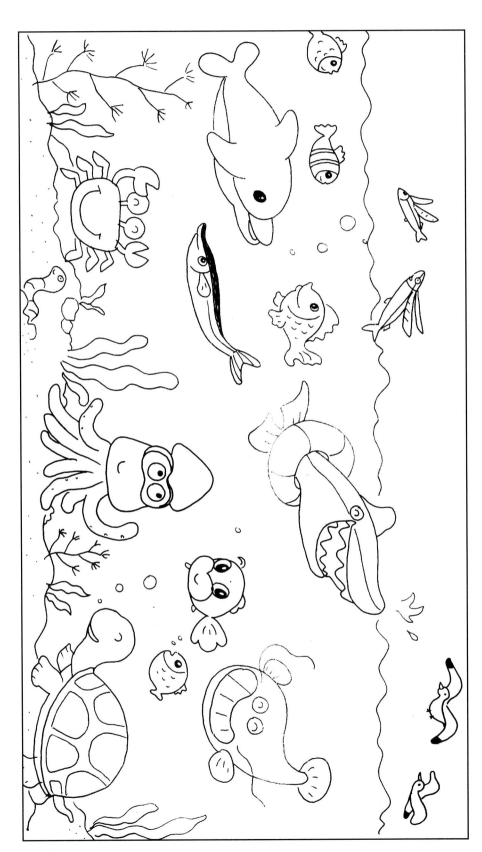

海洋世界

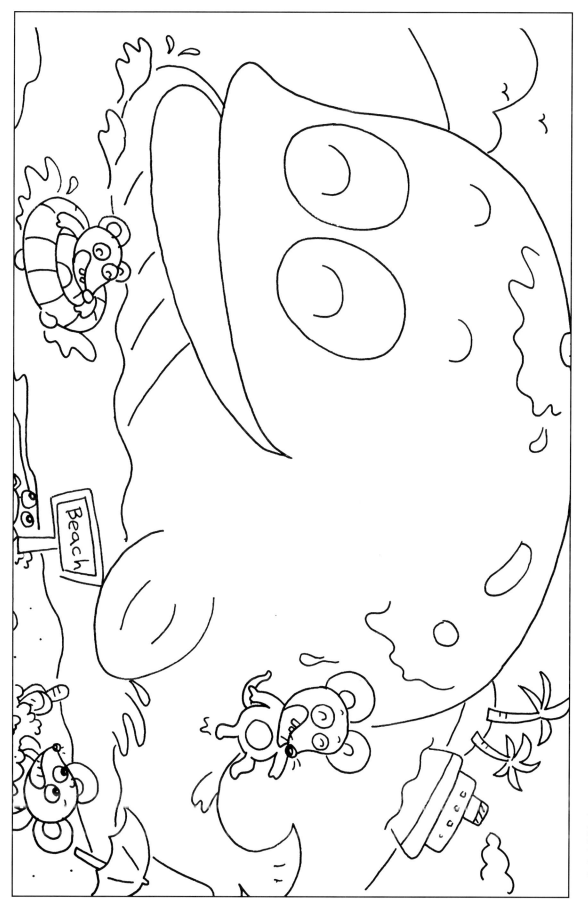

與鯨同樂

線稿應用例〔可供影印放大使用〕

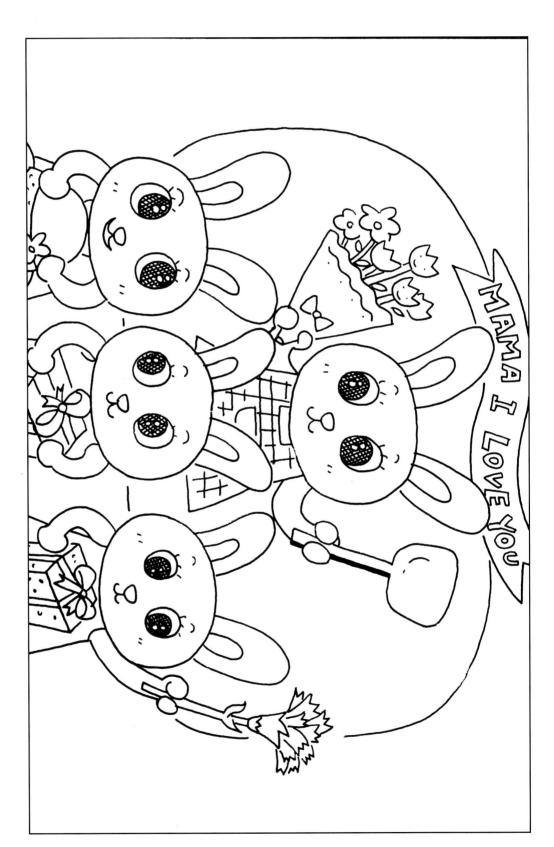

MAMA I LOVE YOU

兔媽媽過母親節

青蛙合唱團

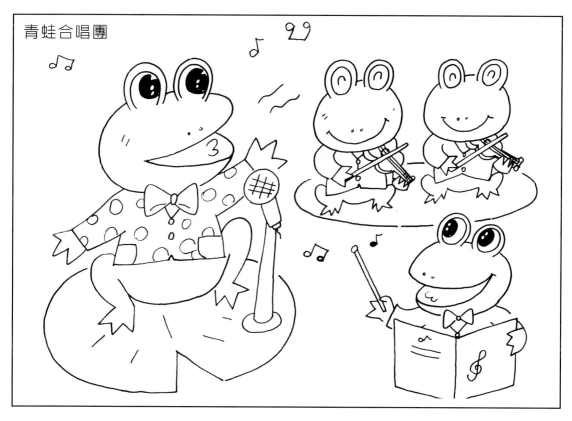

河馬踢足球

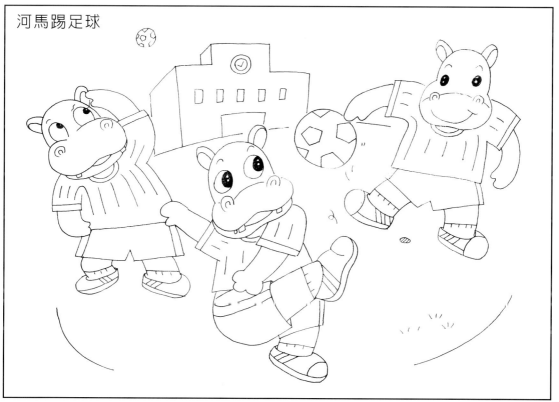

線稿應用例 〔可供影印放大使用〕

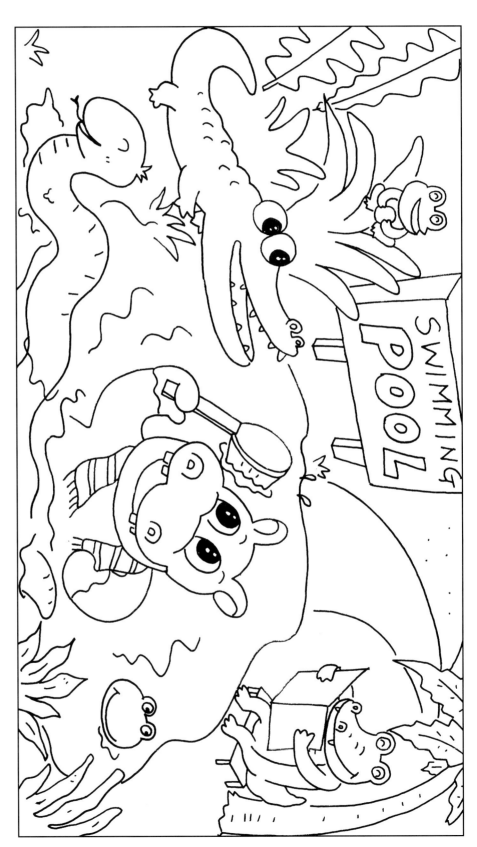

熱帶雨林

海狗玩球

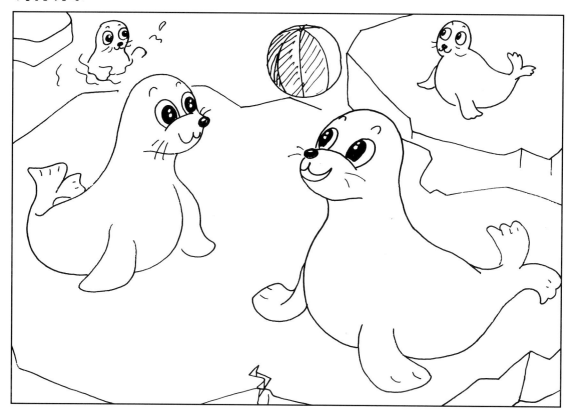

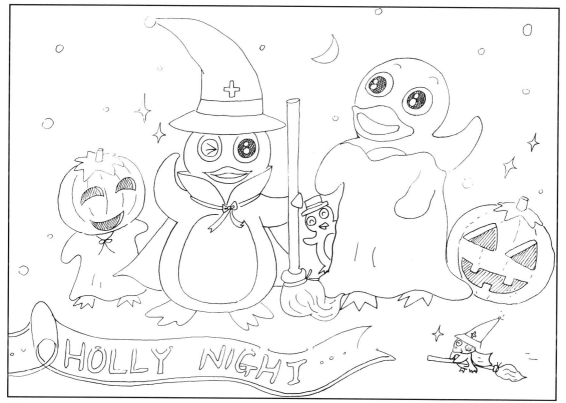

企鵝過萬聖節

線 稿 應 用 例 〔可供影印放大使用〕

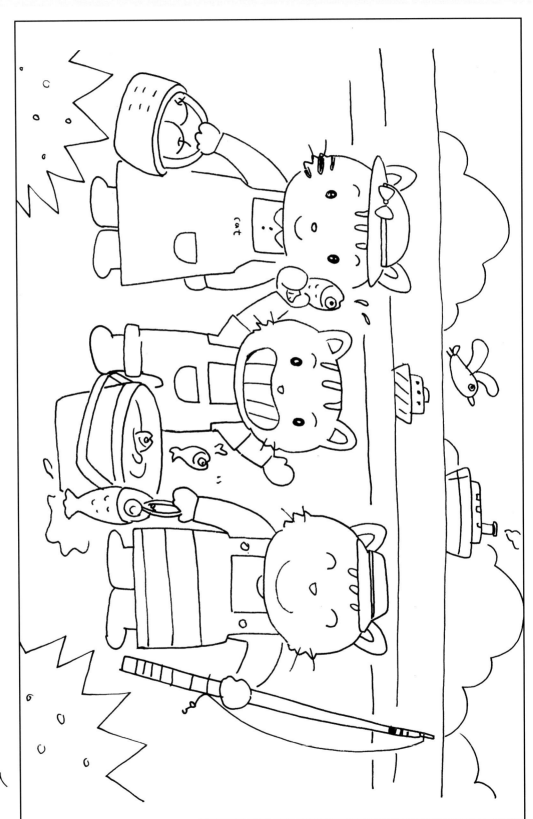

貓咪一家人

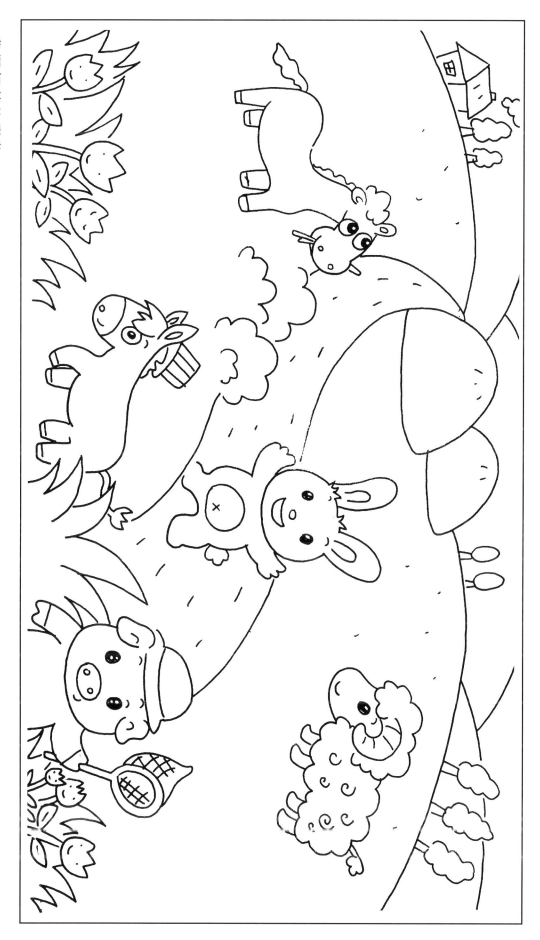

線稿應用例〔可供影印放大使用〕

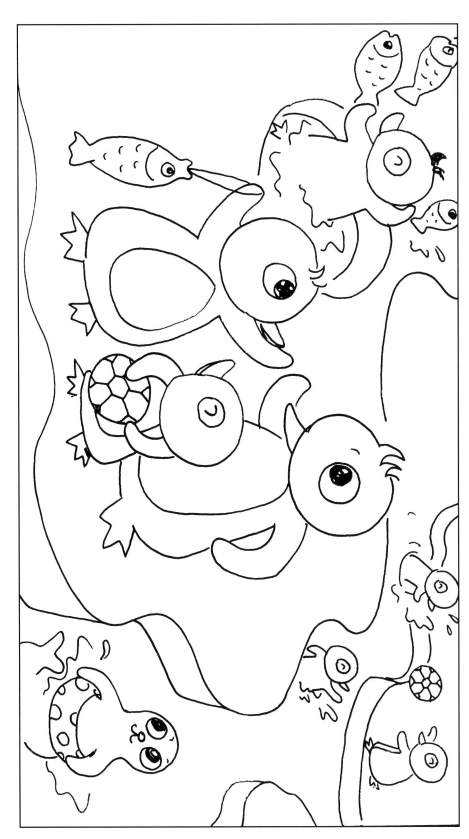

企鵝與海狗

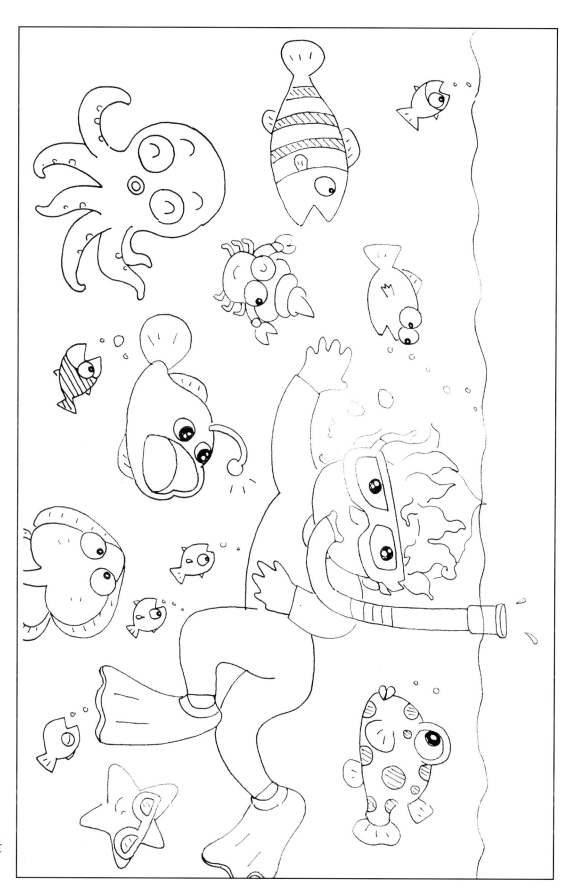

浮潛奇景

新形象出版圖書目錄

郵撥：0510716-5　陳偉賢　　地址：北縣中和市中和路322號8F之1
TEL：29207133・29278446　　FAX：29290713

一. 美術設計類

代碼	書名	定價
00001-01	新插畫百科(上)	400
00001-02	新插畫百科(下)	400
00001-04	世界名家包裝設計(大8開)	600
00001-06	世界名家插畫專輯(大8開)	600
00001-09	世界名家兒童插畫(大8開)	650
00001-05	藝術.設計的平面構成	380
00001-10	商業美術設計(平面應用篇)	450
00001-07	包裝結構設計	400
00001-11	廣告視覺媒體設計	400
00001-15	應用美術.設計	400
00001-16	插畫藝術設計	400
00001-18	基礎造型	400
00001-21	商業電腦繪圖設計	500
00001-22	商標造型創作	380
00001-23	插畫彙編(事物篇)	380
00001-24	插畫彙編(交通工具篇)	380
00001-25	插畫彙編(人物篇)	380
00001-28	版面設計基本原理	480
00001-29	D.T.P(桌面排版)設計入門	480
X0001	印刷設計圖案(人物篇)	380
X0002	印刷設計圖案(動物篇)	380
X0003	圖案設計(花木篇)	350
X0015	裝飾花邊圖案集成	450
X0016	實用聖誕圖案集成	380

二. POP 設計

代碼	書名	定價
00002-03	精緻手繪POP字體3	400
00002-04	精緻手繪POP海報4	400
00002-05	精緻手繪POP展示5	400
00002-06	精緻手繪POP應用6	400
00002-08	精緻手繪POP字體8	400
00002-09	精緻手繪POP插圖9	400
00002-10	精緻手繪POP畫典10	400
00002-11	精緻手繪POP個性字11	400
00002-12	精緻手繪POP校園篇12	400
00002-13	POP廣告 1.理論&實務篇	400
00002-14	POP廣告 2.麥克筆字體篇	400
00002-15	POP廣告 3.手繪創意字篇	400
00002-18	POP廣告 4.手繪POP製作	400

代碼	書名	定價
00002-22	POP廣告 5.店頭海報設計	450
00002-21	POP廣告 6.手繪POP字體	400
00002-26	POP廣告 7.手繪海報設計	450
00002-27	POP廣告 8.手繪軟筆字體	400
00002-16	手繪POP的理論與實務	400
00002-17	POP字體篇-POP正體自學1	450
00002-19	POP字體篇-POP個性自學2	450
00002-20	POP字體篇-POP變體字3	450
00002-24	POP 字體篇-POP 變體字4	450
00002-31	POP 字體篇-POP 創意自學5	450
00002-23	海報設計 1. POP秘笈-學習	500
00002-25	海報設計 2. POP秘笈-綜合	450
00002-28	海報設計 3.手繪海報	450
00002-29	海報設計 4.精緻海報	500
00002-30	海報設計 5.店頭海報	500
00002-32	海報設計 6.創意海報	450
00002-34	POP高手1-POP字體(變體字)	400
00002-33	POP高手2-POP商業廣告	400
00002-35	POP高手3-POP廣告實例	400
00002-36	POP高手4-POP實務	400
00002-39	POP高手5-POP插畫	400
00002-37	POP高手6-POP視覺海報	400
00002-38	POP高手7-POP校園海報	400

三.室內設計透視圖

代碼	書名	定價
00003-01	籃白相間裝飾法	450
00003-03	名家室內設計作品專集(8開)	600
00002-05	室內設計製圖實務與圖例	650
00003-05	室內設計製圖	650
00003-06	室內設計基本製圖	350
00003-07	美國最新室內透視圖表現1	500
00003-08	展覽空間規劃	650
00003-09	店面設計入門	550
00003-10	流行店面設計	450
00003-11	流行餐飲店設計	480
00003-12	居住空間的立體表現	500
00003-13	精緻室內設計	800
00003-14	室內設計製圖實務	450
00003-15	商店透視-麥克筆技法	500
00003-16	室內外空間透視表現法	480
00003-18	室內設計配色手冊	350

00003-21	休閒俱樂部.酒吧與舞台	1,200
00003-22	室內空間設計	500
00003-23	櫥窗設計與空間處理(平)	450
00003-24	博物館&休閒公園展示設計	800
00003-25	個性化室內設計精華	500
00003-26	室內設計&空間運用	1,000
00003-27	萬國博覽會&展示會	1,200
00003-33	居家照明設計	950
00003-34	商業照明-創造活潑生動的	1,200
00003-29	商業空間-辦公室.空間.傢俱	650
00003-30	商業空間-酒吧.旅館及餐廳	650
00003-31	商業空間-商店.巨型百貨公司	650
00003-35	商業空間-辦公傢俱	700
00003-36	商業空間-精品店	700
00003-37	商業空間-餐廳	700
00003-38	商業空間-店面櫥窗	700
00003-39	室內透視繪製實務	600

四.圖學		
代碼	書名	定價
00004-01	綜合圖學	250
00004-02	製圖與識圖	280
00004-04	基本透視實務技法	400
00004-05	世界名家透視圖全集(大8開)	600

五.色彩配色		
代碼	書名	定價
00005-01	色彩計畫(北星)	350
00005-02	色彩心理學-初學者指南	400
00005-03	色彩與配色(普級版)	300
00005-05	配色事典(1)集	330
00005-05	配色事典(2)集	330
00005-07	色彩計畫實用色票集+129a	480

六. SP 行銷.企業識別設計		
代碼	書名	定價
00006-01	企業識別設計(北星)	450
B0209	企業識別系統	400
00006-02	商業名片(1)-(北星)	450
00006-03	商業名片(2)-創意設計	450
00006-05	商業名片(3)-創意設計	450
00006-06	最佳商業手冊設計	600
A0198	日本企業識別設計(1)	400
A0199	日本企業識別設計(2)	400

七.造園景觀		
代碼	書名	定價
00007-01	造園景觀設計	1,200
00007-02	現代都市街道景觀設計	1,200
00007-03	都市水景設計之要素與概	1,200
00007-05	最新歐洲建築外觀	1,500
00007-06	觀光旅館設計	800
00007-07	景觀設計實務	850

八. 繪畫技法		
代碼	書名	定價
00008-01	基礎石膏素描	400
00008-02	石膏素描技法專集(大8開)	450
00008-03	繪畫思想與造形理論	350
00008-04	魏斯水彩畫專集	650
00008-05	水彩靜物圖解	400
00008-06	油彩畫技法1	450
00008-07	人物靜物的畫法	450
00008-08	風景表現技法 3	450
00008-09	石膏素描技法4	450
00008-10	水彩.粉彩表現技法5	450
00008-11	描繪技法6	350
00008-12	粉彩表現技法7	400
00008-13	繪畫表現技法8	500
00008-14	色鉛筆描繪技法9	400
00008-15	油畫配色精要10	400
00008-16	鉛筆技法11	350
00008-17	基礎油畫12	450
00008-18	世界名家水彩(1)(大8開)	650
00008-20	世界水彩畫家專集(3)(大8開)	650
00008-22	世界名家水彩專集(5)(大8開)	650
00008-23	壓克力畫技法	400
00008-24	不透明水彩技法	400
00008-25	新素描技法解說	350
00008-26	畫鳥.話鳥	450
00008-27	噴畫技法	600
00008-29	人體結構與藝術構成	1,300
00008-30	藝用解剖學(平裝)	350
00008-65	中國畫技法(CD/ROM)	500
00008-32	千嬌百態	450
00008-33	世界名家油畫專集(大8開)	650
00008-34	插畫技法	450

新形象出版圖書目錄

郵撥: 0510716-5　　陳偉賢　　地址: 北縣中和市中和路322號8F之1
TEL: 29207133・29278446　　FAX: 29290713

代碼	書名	定價
00008-37	粉彩畫技法	450
00008-38	實用繪畫範本	450
00008-39	油畫基礎畫法	450
00008-40	用粉彩來捕捉個性	550
00008-41	水彩拼貼技法大全	650
00008-42	人體之美實體素描技法	400
00008-44	噴畫的世界	500
00008-45	水彩技法圖解	450
00008-46	技法1-鉛筆畫技法	350
00008-47	技法2-粉彩筆畫技法	450
00008-48	技法3-沾水筆.彩色墨水技法	450
00008-49	技法4-野生植物畫法	400
00008-50	技法5-油畫質感	450
00008-57	技法6-陶藝教室	400
00008-59	技法7-陶藝彩繪的裝飾技巧	450
00008-51	如何引導觀畫者的視線	450
00008-52	人體素描-裸女繪畫的姿勢	400
00008-53	大師的油畫祕訣	750
00008-54	創造性的人物速寫技法	600
00008-55	壓克力膠彩全技法	450
00008-56	畫彩百科	500
00008-58	繪畫技法與構成	450
00008-60	繪畫藝術	450
00008-61	新麥克筆的世界	660
00008-62	美少女生活插畫集	450
00008-63	軍事插畫集	500
00008-64	技法6-品味陶藝專門技法	400
00008-66	精細素描	300
00008-67	手槍與軍事	350

九. 廣告設計.企劃

代碼	書名	定價
00009-02	CI與展示	400
00009-03	企業識別設計與製作	400
00009-04	商標與CI	400
00009-05	實用廣告學	300
00009-11	1-美工設計完稿技法	300
00009-12	2-商業廣告印刷設計	450
00009-13	3-包裝設計典線面	450
00001-14	4-展示設計(北星)	450
00009-15	5-包裝設計	450
00009-14	CI視覺設計(文字媒體應用)	450

代碼	書名	定價
00009-16	被遺忘的心形象	150
00009-18	綜藝形象100序	150
00006-04	名家創意系列1-識別設計	1,200
00009-20	名家創意系列2-包裝設計	800
00009-21	名家創意系列3-海報設計	800
00009-22	創意設計-啟發創意的平面	850
Z0905	CI視覺設計(信封名片設計)	350
Z0906	CI視覺設計(DM廣告型1)	350
Z0907	CI視覺設計(包裝點線面1)	350
Z0909	CI視覺設計(企業名片吊卡)	350
Z0910	CI視覺設計(月曆PR設計)	350

十.建築房地產

代碼	書名	定價
00010-01	日本建築及空間設計	1,350
00010-02	建築環境透視圖-運用技巧	650
00010-04	建築模型	550
00010-10	不動產估價師實用法規	450
00010-11	經營寶點-旅館聖經	250
00010-12	不動產經紀人考試法規	590
00010-13	房地41-民法概要	450
00010-14	房地47-不動產經濟法規精要	280
00010-06	美國房地產買賣投資	220
00010-29	實戰3-土地開發實務	360
00010-27	實戰4-不動產估價實務	330
00010-28	實戰5-產品定位實務	330
00010-37	實戰6-建築規劃實務	390
00010-30	實戰7-土地制度分析實務	300
00010-59	實戰8-房地產行銷實務	450
00010-03	實戰9-建築工程管理實務	390
00010-07	實戰10-土地開發實務	400
00010-08	實戰11-財務稅務規劃實務 (上)	380
00010-09	實戰12-財務稅務規劃實務 (下)	400
00010-20	寫實建築表現技法	600
00010-39	科技產物環境規劃與區域	300
00010-41	建築物噪音與振動	600
00010-42	建築資料文獻目錄	450
00010-46	建築圖解-接待中心.樣品屋	350
00010-54	房地產市場景氣發展	480
00010-63	當代建築師	350
00010-64	中美洲-樂園貝里斯	350

十一. 工藝

代碼	書名	定價
00011-02	籐編工藝	240
00011-04	皮雕藝術技法	400
00011-05	紙的創意世界-紙藝設計	600
00011-07	陶藝娃娃	280
00011-08	木彫技法	300
00011-09	陶藝初階	450
00011-10	小石頭的創意世界(平裝)	380
00011-11	紙黏土1-黏土的遊藝世界	350
00011-16	紙黏土2-黏土的環保世界	350
00011-13	紙雕創作-餐飲篇	450
00011-14	紙雕嘉年華	450
00011-15	紙黏土白皮書	450
00011-17	軟陶風情畫	480
00011-19	談紙神工	450
00011-18	創意生活DIY(1)美勞篇	450
00011-20	創意生活DIY(2)工藝篇	450
00011-21	創意生活DIY(3)風格篇	450
00011-22	創意生活DIY(4)綜合媒材	450
00011-22	創意生活DIY(5)札貨篇	450
00011-23	創意生活DIY(6)巧飾篇	450
00011-26	DIY物語(1)織布風雲	400
00011-27	DIY物語(2)鐵的代誌	400
00011-28	DIY物語(3)紙黏土小品	400
00011-29	DIY物語(4)重慶深林	400
00011-30	DIY物語(5)環保超人	400
00011-31	DIY物語(6)機械主義	400
00011-32	紙藝創作1-紙塑娃娃(特價)	299
00011-33	紙藝創作2-簡易紙塑	375
00011-35	巧手DIY1紙黏土生活陶器	280
00011-36	巧手DIY2紙黏土裝飾小品	280
00011-37	巧手DIY3紙黏土裝飾小品 2	280
00011-38	巧手DIY4簡易的拼布小品	280
00011-39	巧手DIY5藝術麵包花入門	280
00011-40	巧手DIY6紙黏土工藝(1)	280
00011-41	巧手DIY7紙黏土工藝(2)	280
00011-42	巧手DIY8紙黏土娃娃(3)	280
00011-43	巧手DIY9紙黏土娃娃(4)	280
00011-44	巧手DIY10-紙黏土小飾物(1)	280
00011-45	巧手DIY11-紙黏土小飾物(2)	280

00011-51	卡片DIY1-3D立體卡片1	450
00011-52	卡片DIY2-3D立體卡片2	450
00011-53	完全DIY手冊1-生活啟室	450
00011-54	完全DIY手冊2-LIFE生活館	280
00011-55	完全DIY手冊3-綠野仙蹤	450
00011-56	完全DIY手冊4-新食器時代	450
00011-60	個性針織DIY	450
00011-61	織布生活DIY	450
00011-62	彩繪藝術DIY	450
00011-63	花藝禮品DIY	450
00011-64	節慶DIY系列1.聖誕饗宴-1	400
00011-65	節慶DIY系列2.聖誕饗宴-2	400
00011-66	節慶DIY系列3.節慶嘉年華	400
00011-67	節慶DIY系列4.節慶道具	400
00011-68	節慶DIY系列5.節慶卡麥拉	400
00011-69	節慶DIY系列6.節慶禮物包	400
00011-70	節慶DIY系列7.節慶佈置	400
00011-75	休閒手工藝系列1-鉤針玩偶	360
00011-81	休閒手工藝系列2-銀編首飾	360
00011-76	親子同樂1-童玩勞作(特價)	280
00011-77	親子同樂2-紙藝勞作(特價)	280
00011-78	親子同樂3-玩偶勞作(特價)	280
00011-79	親子同樂5-自然科學勞作(特價)	280
00011-80	親子同樂4-環保勞作(特價)	280

十二. 幼教

代碼	書名	定價
00012-01	創意的美術教室	450
00012-02	最新兒童繪畫指導	400
00012-04	教室環境設計	350
00012-05	教具製作與應用	350
00012-06	教室環境設計-人物篇	360
00012-07	教室環境設計-動物篇	360
00012-08	教室環境設計-童話圖案篇	360
00012-09	教室環境設計-創意篇	360
00012-10	教室環境設計-植物篇	360
00012-11	教室環境設計-萬象篇	360

十三. 攝影

代碼	書名	定價
00013-01	世界名家攝影專集(1)-大8開	400
00013-02	繪之影	420
00013-03	世界自然花卉	400

新形象出版圖書目錄

郵撥: 0510716-5　陳偉賢　地址:北縣中和市中和路322號8F之1
TEL: 29207133．29278446　FAX: 29290713

十四. 字體設計

代碼	書名	定價
00014-01	英文.數字造形設計	800
00014-02	中國文字造形設計	250
00014-05	新中國書法	700

十五. 服裝.髮型設計

代碼	書名	定價
00015-01	服裝打版講座	350
00015-05	衣服的畫法-便服篇	400
00015-07	基礎服裝畫(北星)	350
00015-10	美容美髮1-美容美髮與色彩	420
00015-11	美容美髮2-蕭本龍e媚彩妝	450
00015-08	T-SHIRT (噴畫過程及指導)	600
00015-09	流行服裝與配色	400
00015-02	蕭本龍服裝畫(2)-大8開	500
00015-03	蕭本龍服裝畫(3)-大8開	500
00015-04	世界傑出服裝畫家作品4	400

十六. 中國美術.中國藝術

代碼	書名	定價
00016-02	沒落的行業-木刻專集	400
00016-03	大陸美術學院素描選	350
00016-05	陳永浩彩墨畫集	650

十七. 電腦設計

代碼	書名	定價
00017-01	MAC影像處理軟件大檢閱	350
00017-02	電腦設計-影像合成攝影處	400
00017-03	電腦數碼成像製作	350
00017-04	美少女CG網站	420
00017-05	神奇美少女CG世界	450
00017-06	美少女電腦繪圖技巧實力提升	600

十八. 西洋美術.藝術欣賞

代碼	書名	定價
00004-06	西洋美術史	300
00004-07	名畫的藝術思想	400
00004-08	RENOIR雷諾瓦-彼得.菲斯	350

教室佈置系列 ⑤

動物校園佈置【part.2】

出 版 者：新形象出版事業有限公司
負 責 人：陳偉賢
地　　址：台北縣中和市中和路322號8F之1
電　　話：29207133．29278446
F A X：29290713
編 著 者：林麗慧
總 策 劃：陳偉賢
執行企劃：林麗慧、黃筱晴
電腦美編：洪麒偉
封面設計：洪麒偉、黃筱晴
總 代 理：北星圖書事業股份有限公司
地　　址：台北縣永和市中正路462號5F
門　　市：北星圖書事業股份有限公司
地　　址：永和市中正路498號
電　　話：29229000
F A X：29229041
網　　址：www.nsbooks.com.tw
郵　　撥：0544500-7北星圖書帳戶
印 刷 所：利林印刷股份有限公司
製 版 所：興旺彩色印刷製版有限公司

行政院新聞局出版事業登記證／局版台業字第3928號
經濟部公司執照／76建三辛字第214743號
■本書如有裝訂錯誤破損缺頁請寄回退換
西元2002年9月　第一版第一刷

國家圖書館出版品預行編目資料

動物校園佈置/新形象編著.--第一版.--
　　台北縣中和市：新形象 ，2002[民91]
　冊 ；　　公分.--（教室佈置系列；5）

　ISBN 957-2035-39-8(part.2：平裝)

　1. 美術工藝　2. 壁報 - 設計

964　　　　　　　　　91015802